KB019760

GO GO

쉽고 예쁜
색연필
글자 일러스트

서여진 지음

미디어샘

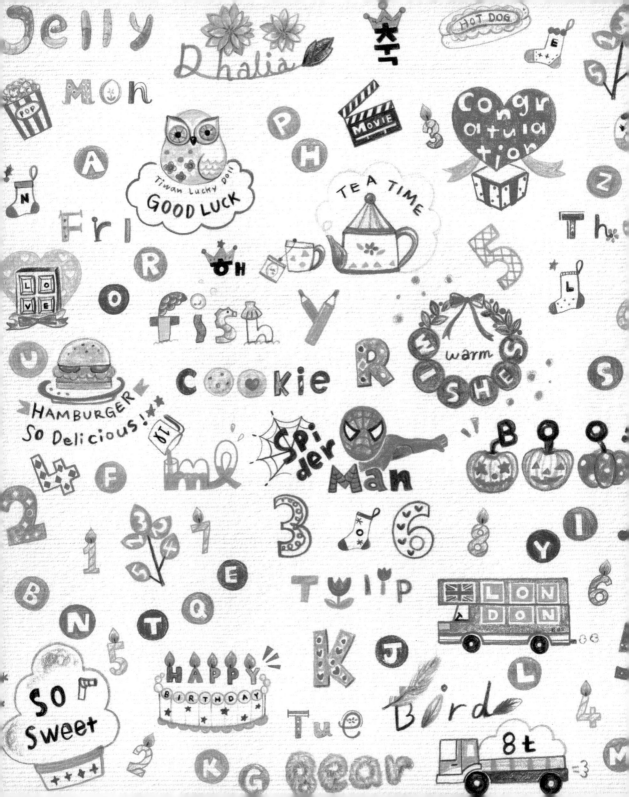

색연필의 장점은 언제 어디서나 간편하게 그릴 수 있다는 것입니다.

이런 친근한 화구로 우리의 일상을 특별하게 만들 수 있다면 얼마나 좋을까요?

우리가 매일 보는 글자. 어디 하나 안 들어가는 곳이 없는 글자에 귀여운 그림을 더한다면 어떨까요?

매일 봐왔던 글자가 좀 더 재미있게 느껴질 거예요.

이 책은 기존의 사물을 그대로 그리는 것보다는

글자와 함께 재미있는 그림 아이디어가 어우러져 다양한 일러스트를 그릴 수 있게 도와줍니다.

나만의 일상 기록과 추억 수집, 친구들에게 전하는 카드, 메시지 등 이야기를 담은

글자 일러스트로 재미있게 그림을 그릴 수 있답니다.

색연필 그림과 글자가 합쳐져 또 다른 일러스트가 완성되는 즐거움을 느껴보세요.

contents

Part 02 글자를 데코레이션!

Part 03 에브리데이 글자 일러스트

알려주세요. 색연필!

색연필은 힘 조절이 생명

색연필의 장점은 다양한 색상으로 간편하게 그릴 수 있다는 것입니다.
색연필은 붓과 물로 명암을 조절하는 물감과는 달리 손의 힘을 이용해서
명암과 선의 강약을 나타내기 때문에 힘 조절을 하는 것이 중요하답니다.

연함　　　　　　　　진함

느슨하게 잡기　　　　세게 잡기
　(약)　　　　　　　　(강)

> 색연필을 느슨하게 잡으면
> 연하게 발색되고 세게 잡으면
> 진하게 발색됩니다.
> 명암을 표현할 때는 이 방법대로
> 연습해보세요.

색연필 쥐는 법

> 너무 위나
> 아래로 잡지 않아요!

검지

색연필 심

안 좋은 예

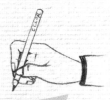

🐭" 색연필을 너무 멀리 잡거나 기울여도 힘조절이 힘들어요. 선의 강약, 발색표현이 떨어집니다. 디테일한 표현을 하기에도 적당하지 않아요.

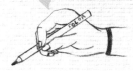

🐭" 색연필을 너무 세워 잡으면 힘조절이 되지 않아요. 손에 힘이 더 많이 들어가서 오래잡고 있으면 무리가 올 수 있답니다.

적절하게 힘을 주어 그리면 선과 면의 색감이 선명해지기 때문에, 약한 힘으로 그린 그림보다 더 도드라져 보입니다.

약한 힘

적절한 힘

📢 그림 그리는 자세

고개는 너무 숙이지 마세요!

팔은 책상 위에 자연스럽게

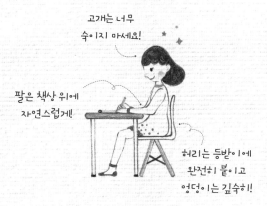

허리는 등받이에 완전히 붙이고 엉덩이는 깊숙히!

안 좋은 예

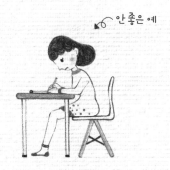

고개는 너무 숙이지 마세요. 어깨와 목에 무리가 가요. 그림 그리는 중간 중간 뒤로 젖혔다 옆으로 젖혔다 하면서 목 운동도 해주세요. 팔은 책상 위에 자연스럽게 걸쳐줍니다. 허리는 등받이에 완전히 붙이고 엉덩이는 의자 깊숙이 넣어요. 발은 바닥에 닿게 가지런히 놓으세요.

오랫동안 그림을 그리는 게 아니라면 본인이 가장 편안한 자세로 그림을 그리는 것도 좋아요.

📢 종이마다 느낌이 달라요

1. **스케치북 종이(도화지)** 흔히 볼 수 있는 재질이에요. 색연필이 잘 먹어 발색이 좋습니다. 그렸을 때 부드럽고 따뜻한 느낌이 듭니다.

2. **매직터치** 표면이 오돌도돌한 질감의 종이예요. 귀엽고 빈티지한 그림을 그릴 때 좋아요. 표면이 매끄럽지 않기 때문에 색을 칠할 때 가루 날림이 있으니 주의하세요.

3. **A4용지** 표면이 매끄러워 발색 효과가 떨어집니다. 반면 선이 번지지 않아 샤프한 느낌을 표현할 때 좋습니다.

4. **트레싱지** 일명 기름종이입니다. 발색력이 떨어지고 가루 날림이 있어요. 특별하고 개성 있게 연출하고 싶을 때 사용해보세요.

5. **머시멜로** 표면이 부드럽고 맨질맨질한 종이예요. 색칠 과정에서 선의 방향이 그대로 드러납니다. 부드러운 느낌으로 그려져요.

📢 글자 꾸미기 STEP 1, 2, 3

STEP 1

글자 주변을 간단하게 장식하는 것만으로도
글자가 풍성해보이고 예뻐져요.

글자 주변 장식하기

리본 안에 글자 넣기

여러 가지 모양의 리본을 그리고
그 안에 글자를 적어보세요.

말풍선 넣기

메시지를 더욱 강조하고 싶을 때는
말풍선을 그리고 그 안에
글자를 넣어보세요.

STEP 2

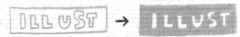

여백에 색 채우기

글자에 포인트를 주고 싶을 땐 여백에 색을 채우거나
글자에 색을 채워보세요.

글자와 유사한 그림
합치기

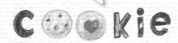

글자 뜻과 연관되는
소품 합치기

포인트가 될 만한 소품을 글자에 넣어 합쳐보세요.
생일이라면 고깔모자를, 입술이라면 립스틱을 그려보세요.

글자에서 사물을 유추하면
쉽게 그릴 수 있어요.

STEP 3

글자 안에 무늬 넣기

다이몬드나 하트
동그라미와 같은 무늬를
글자 안에 넣어보세요.

글자에
그림 통일감 주기

그림 안에 글자 넣기

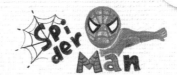

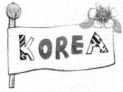

그림의 색상, 분위기,
무늬 등을 맞추어
글자를 꾸며보세요.

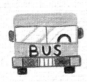

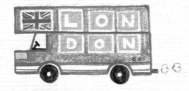

표현하고 싶은 그림을 그리면서
글자를 채울 공간을 미리 생각해보세요.

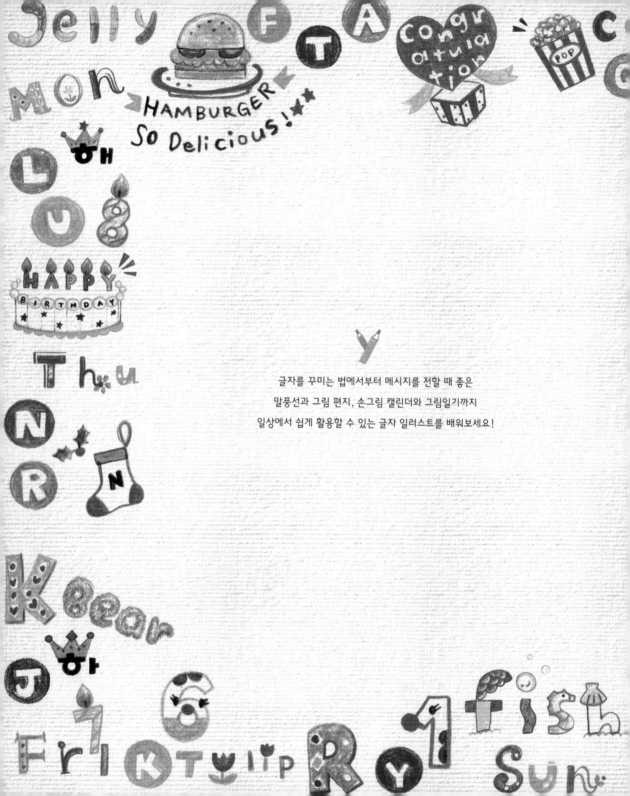

글자를 꾸미는 법에서부터 메시지를 전할 때 좋은
말풍선과 그림 편지, 손그림 캘린더와 그림일기까지
일상에서 쉽게 활용할 수 있는 글자 일러스트를 배워보세요!

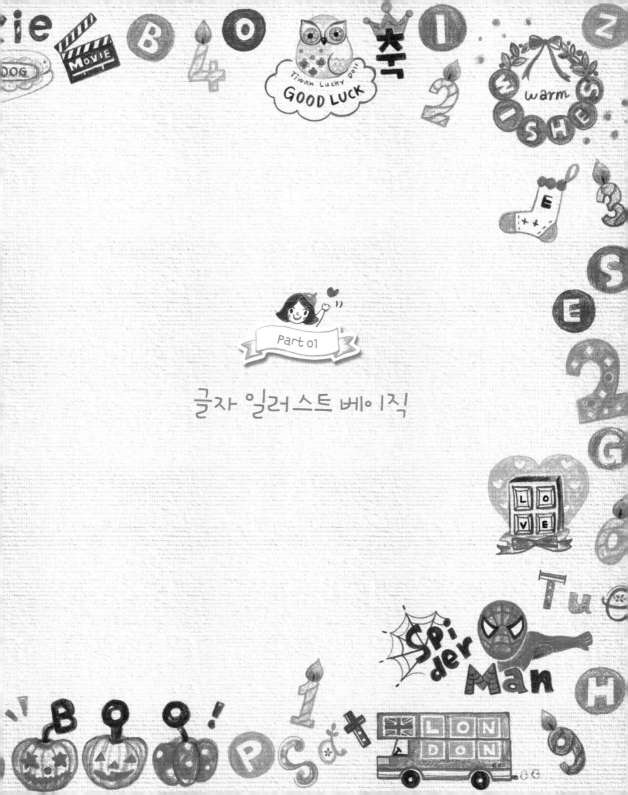

Part 01

글자 일러스트 베이직

알파벳 대문자 꾸미기

다양한 문양을 이용하여 알파벳 대문자를 꾸며보세요.
획과 획 사이, 또는 획을 다른 문양으로 꾸미면 색다른 글자를 연출할 수 있어요.

모서리

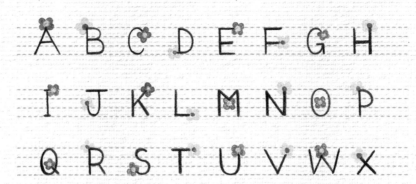

획의 모서리에 꽃을 그려 넣어보세요.
여러 색보다 두 가지 색으로 꾸미는 것이 통일감 있어 보여요.

variation! Flower Garden

버블버블

알파벳 라인을
생각보다 조금 더
크게 그려야 색칠했을 때
적당한 크기로
표현돼요.

알파벳의 라인을 먼저 그린 후, 원을 그려 빈 공간을 색칠하세요.
여백은 전부 채우지 말고 희끗하게 남겨두면 입체감이 생겨요.

14

획

A B C D E F G H I
J K L M N O P Q R
S T U V W X Y Z

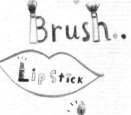

Brush..

Lip Stick

Candle..

획의 일부를 다른 문양으로 넣어보세요. 글자의 한 획만 꾸며주는 것이 좋아요!

모서리+획

A B C D E F G H
I J K L M N O P Q
R S T U V W X Y Z

획의 모서리와 획의 일부를 초록잎으로 장식했어요.
나무의 느낌을 살리기 위해 글자색은 갈색 계열로, 글자 굵기도 도톰하게 그렸습니다.

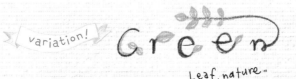

variation!

Green

Leaf. nature..

모서리
획+여백

A B C D E F G H
I J K L M N O P O
R S T U V W X Y Z

variation!

Twinkle

Twinkle. Twinkle
little STAR ~!

Love
y♥u

글자 획의 모서리에 다이아몬드를 달았어요. M, N, U와 같이
대칭이 되는 글자에는 다이아몬드를 두 개씩 그려 포인트를 살렸답니다.

알파벳 소문자 꾸미기

알파벳 소문자에 여러 요소를 결합하여 재미있게 꾸며보았습니다.
알파벳의 획 끝은 물론이고 알파벳 글자 안에 패턴을 넣어도 예뻐요.

레이스

abcdefgh
ijklmnopq
rstuvwxyz

글자의 한 획 위에 레이스를 달아보세요.
여러 가지 색을 써봐도 좋아요.

라인

abcdefghijklmn
opqrstuvwxyz

글자를 한 획으로 그리지 않고 외곽선으로 그려주세요.
라인글자는 이대로도 좋지만, 다양하게 활용하기에도 좋아요.

g → g → g

연필로 먼저 가는
라인을 그린 후 겉라인을
그리면 더 쉬워요.

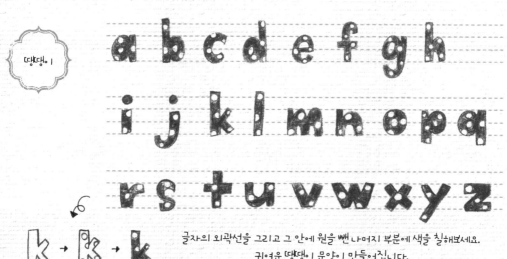

땡땡이

글자의 외곽선을 그리고 그 안에 원을 뺀 나머지 부분에 색을 칠해보세요.
귀여운 땡땡이 문양이 만들어집니다.

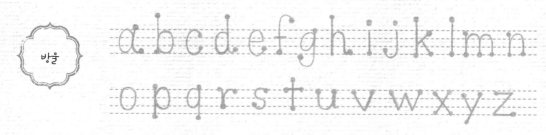

방울

글자 획 끝에 동그랗게 방울을 달아보세요. 간단하지만 특별한 글자가 됩니다.

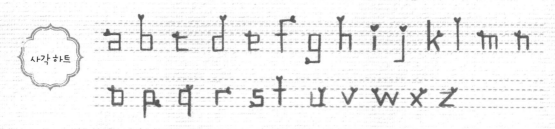

사각 하트

곡선 부분을 각지게 표현한 글자예요.
획 끝에 하트 문양을 넣으면 러블리한 글자가 완성되지요.

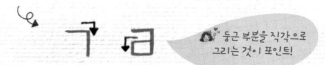

둥근 부분을 직각으로
그리는 것이 포인트!

아라비아 숫자 꾸미기

일상에서 많이 쓰는 숫자를 다양한 모양으로 꾸며보세요.
숫자 자체를 변형해도 좋고 숫자 위에 패턴이나 사물을 그려 넣어도 예뻐요.

 각진 숫자

1 2 3 4 5 6 7 8 9 0

글곡이 생기는 지점에 각을 세워보세요. 역동적인 모양으로 바뀐답니다.
원을 사각형으로 표현하는 것이 중요해요.

 콧수염

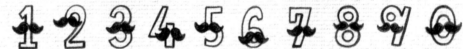

숫자 중간에 콧수염을 그려보세요. 코믹한 숫자가 표현돼요.

 새 모양

 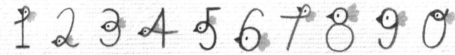

동물이 연상되는 숫자를 그려보세요.
숫자의 획이 꺾이는 부분을 동그랗게 그려 새의 머리를 형상화하고 깃털을 그렸어요.

 꽃다발

꽃다발을 그려 그 안에 숫자를 넣었어요.
꽃다발의 꽃 개수로 숫자를 표현했답니다.

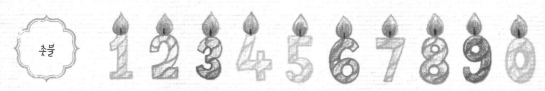

촛불

생일 케이크에 꽂는 숫자 양초를 그려보세요.
숫자의 테두리를 그리고 사선을 그린 뒤, 숫자 머리 위에 촛불을 그렸어요.

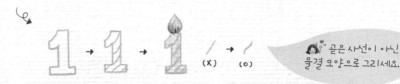

(X)　(0)

곧은 사선이 아닌
물결 모양으로 그리세요.

톱니

톱니 모양이지만 동물의 가죽이 연상되기도 하지요?
숫자 테두리 안쪽 면에 일정한 패턴을 그려보세요.
글자에 생기가 돈답니다.

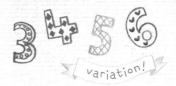

variation!

눈코

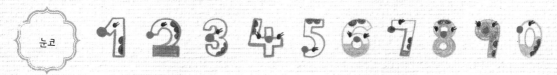

숫자에 눈코를 달면 친근한 숫자로 탈바꿈해요.
색깔은 달라도 눈과 코의 문양은 동일하게 해줘야 귀엽게 보인답니다.

나뭇잎

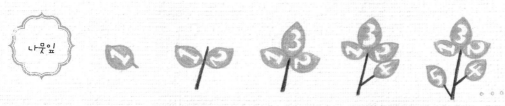

꼭 숫자를 꾸밀 필요는 없어요. 나뭇잎의 개수로 숫자를 표현해보세요.
예쁜 장식이 될 거예요.

다양한 단위 꾸미기

요일과 시간, 단위 등을 그림으로 표현해보세요.
캘린더나 다이어리 등에 일정을 관리할 때 더 예쁘게 꾸밀 수 있을 거예요.

 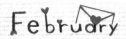 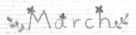

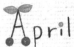 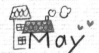

계절의 특징에 맞게 글자 주위를 꾸며보세요.

날짜는 다양하게 표현할 수 있어요.
앞장의 숫자를 응용하여 날짜를 꾸며도 좋아요.

요일과 시간

Mon Tue wed Thu
Fri Sat Sun
am 7:00 pm 9:00

요일별로 다양한 색깔과 무늬를 넣어 꾸며보세요.

단위

 180cm

500ml

100kg 0.1t

단위를 가장 잘 표현할 수 있는 방법은
그림으로 나타내는 거지요.

21

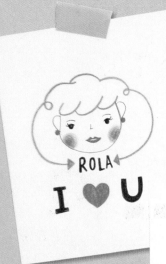

메모에 들어갈 친구 이름 대신 친구 얼굴을 그려보세요.

간단한 카드에도 말풍선과 글자 일러스트를 그려넣으면 특별해져요.

안녕 나야.

잘지내지?! 오랜만에 → 쓰려니...

요즘 장마철이라 매일 챙기기 바쁘지?

난 지난 주말에 비 맞은 이후로 한달 내내

걸려서 병원가서 주사 맞았어 ㅠ..ㅠ

 아참! 너에게 전하는 소식!!

나 생겼어 !! 드디어 솔로 탈출 자세한 이야기는

우리 예전에 자주 갔던 에서 한잔 하며

이야기 하자. 내일 만나면 시간약속 정하도록 해.

 할게. 빠이 ♥

from. me

편지글과 함께 색연필 그림을 그려보세요. 아기자기한 편지가 됩니다.

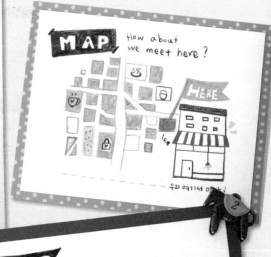

우리 여기서 만나!

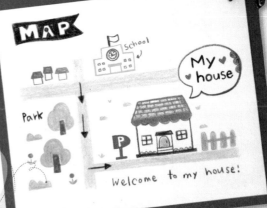

Welcome to my house!

친구와 약속이 있거나, 초대장을 만들 때 지도를 그림으로 꾸미면 어떨까요? 특별함이 더해지겠지요?

친구 얼굴 글자로 꾸미기

친구의 얼굴을 캐릭터화해서 그리고 이름을 넣어보세요.
친구에 대한 애정은 필수랍니다.

둥근 얼굴
민수

① → ② → ③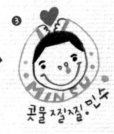

통통한 볼살
BOB

variation!

둥근 얼굴의
캐릭터예요.

빡빡 머리와 함께
웃고 있는 얼굴을 그려봐요.

하트를 만드는 동작까지
그리면 친구 얼굴 완성!

사과
좋아하는
제인

① → ② → ③ → ④

사과를 좋아하는 친구.

얼굴과 앞머리를
그리세요.

하트 모양처럼
사과 머리를 그려주세요.

색을 칠하고 꼭지와
이파리도 그려주세요.

눈코입을 그려주고
이름을 적어주세요.

파마머리
로라

① → ② → ③

풍성한 머리가 매력적인
로라!

풍성한 앞머리의
여성 얼굴을 그려봅시다.

구름처럼 몽실몽실한 머리를 그려주세요.
끝부분은 화살표로!

얼굴을 완성하고
이름을 적어주세요.

빵굽는
청년
제이크

 ❶ → ❷ → 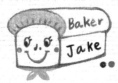 ❸

정면에서 보이는
식빵 모양을 그려주세요.

입체적인 식빵 모습이에요.
윗부분을 칠하고 리본을 달아주세요.

매일매일 빵굽는청년
Jake !

얼굴을 그리고
이름을 써보세요.

금발
에이미

❶ → ❷ → ❸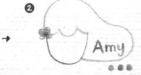

반달형 얼굴을 그리고
옆으로 둥글고 길게 머리를 그리세요.

머리에 꽃을 달아주고
친구의 이름도 써주세요.

금발이 예쁜 Amy

색을 칠하고
눈코입도 그려주세요.

미스터 리

❶ **Mr.Lee.** → ❷ **Mr.Lee** → ❸ **Mr. Lee**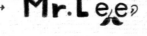

Mr. Lee를
굵게 적어주세요.

'ee' 부분에 얼굴을 그려줄 거예요.
코와 콧수염을 그려줍니다.

우리 교수님, 미스터 리!

안경 모양과 눈을 그리고
모자를 씌워주세요.

똑똑한
미나

❶ → ❷ → ❸

가지런한 앞머리를
가진 소녀예요.

양갈래 머리를 묶어주고
이름을 적어주세요.

똑똑한 소녀, 미나

색을 칠해주고
얼굴을 완성시켜줍니다.

삐순이 Kate 색연필을 사랑하는, 여진

동그란 안경을 쓴 욱이~

알파벳 'OO'가
붙어 있으면 안경 쓴
친구를 그리기가 좋아요.

variation!

25

말풍선 꾸미기

말풍선도 다양한 모양으로 그릴 수 있어요.
카드나 메모에 그려 넣으면 훨씬 아기자기해진답니다.

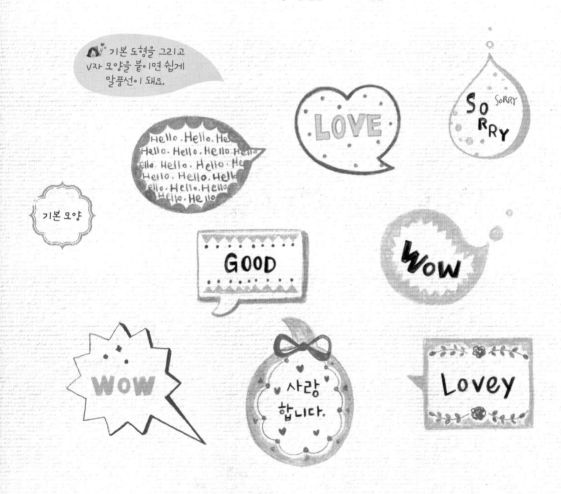

기본 도형을 그리고
V자 모양을 붙이면 쉽게
말풍선이 돼요.

기본 모양

기본적인 말풍선 모양에 원형, 사각형, 물방울 등 다양한 모양으로 꾸며보세요.

레이스

☻" 반원과 반원이
만나는 부분에 장식을
꾸미면 더 예뻐요.

레이스 모양을 기본으로 다양하게 응용된 말풍선입니다.

테두리
장식

☻" 메시지 내용과
동일한 아이콘으로도
장식해보세요.

테두리를 라인이 아닌 장식으로 꾸며도 좋아요.

☻" 화살표, 사각형도 좋고
세모, 별모양 등 다양한
도형을 찾아보세요.

도형

특정한 도형 안에 글자를 넣어보세요.

지도 그리기

눈에 쏙 들어오는 지도, 색연필로 그려볼 수 없을까?
약속이 있거나 초대장을 꾸밀 때 간단하면서도 예쁜 지도를 그려보세요.

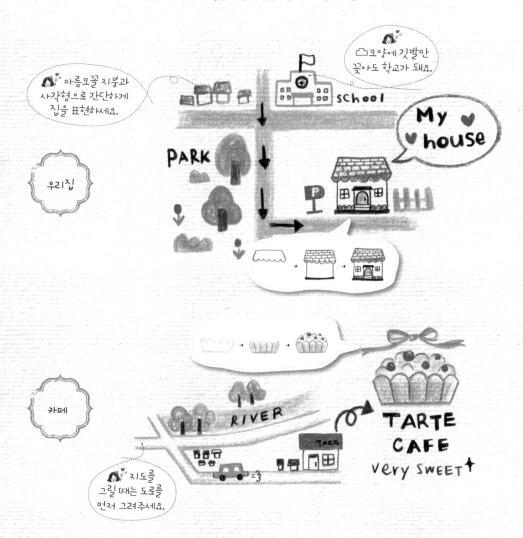

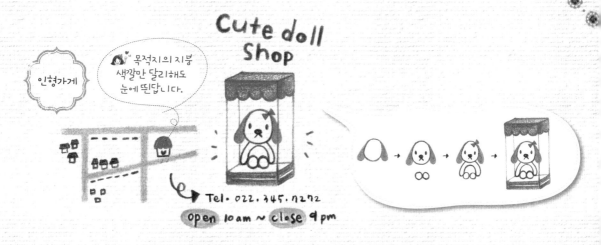

Cute doll Shop

인형가게

"목적지의 지붕 색깔만 달리해도 눈에 띤답니다.

Tel. 022.345.7272

open 10am ~ close 9pm

패스트 푸드점

BUS
→ 401, 427

BUS STOP

1F

HAMBURGER

HAMBURGER So Delicious!★★

HERE

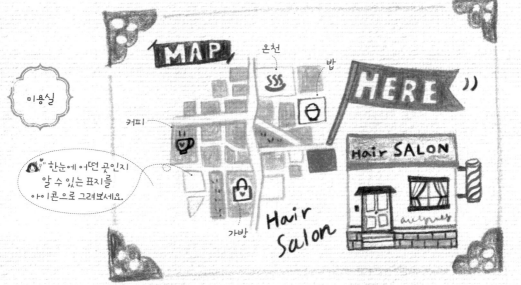

미용실

"한눈에 어떤 곳인지 알 수 있는 표지를 아이콘으로 그려보세요.

MAP

온천

밥

커피

가방

HERE

Hair SALON

Hair Salon

단어 대신 일러스트

단어 사이사이에 그림을 넣거나 단어를 그림으로 대신할 수 있어요.
예쁜 편지지를 사용하지 않아도, 자연스럽게 예쁜 편지 쓰기가 가능해요.

example

DEAR. My Friend.

안녕 나야.

잘지내지? 오랜만에 쓰려니

요즘 장마철이라 매일 챙기기 바쁘지?

난 지난 주말에 비 맞은 이후로 한달 내내 감기

걸려서 병원가서 주사 맞았어 ㅠㅠ

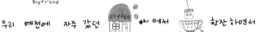 아참! 너에게 전하는 Surprise 소식!!

나 생겼어! 드디어 솔로탈출 자세한 이야기는

우리 예전에 자주 갔던 에서 한잔 하면서

이야기하자. 내일 만나면 시간 약속 정하도록 해.

 함께~ 빠이 ♥

from . me

📷 "편지지 상단에 패턴 하나만 넣어줘도 느낌이 달라요.

📷 강조하고 싶을 땐 확성기를 넣어보면 어떨까요?

Tip! 그림으로도 표현이 가능한 단어는 글자 대신 넣어보세요.

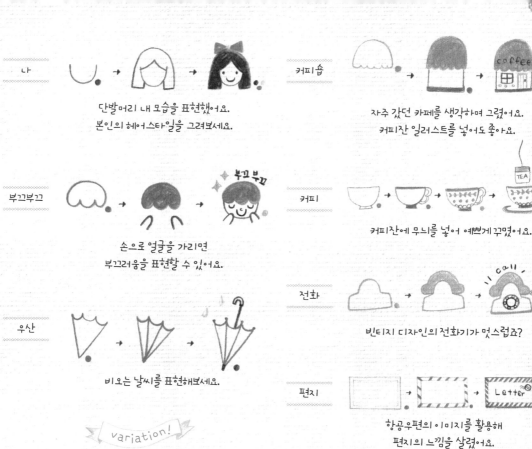

나 단발머리 내 모습을 표현했어요.
본인의 헤어스타일을 그려보세요.

커피숍 자주 갔던 카페를 생각하며 그렸어요.
커피잔 일러스트를 넣어도 좋아요.

부끄부끄 손으로 얼굴을 가리면
부끄러움을 표현할 수 있어요.

커피 커피잔에 무늬를 넣어 예쁘게 꾸몄어요.

우산 비오는 날씨를 표현해보세요.

전화 빈티지 디자인의 전화기가 멋스럽죠?

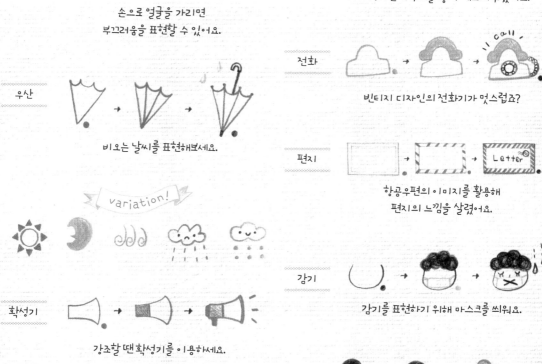

variation!

편지 항공우편의 이미지를 활용해
편지의 느낌을 살렸어요.

확성기 강조할 땐 확성기를 이용하세요.

감기 감기를 표현하기 위해 마스크를 씌워요.

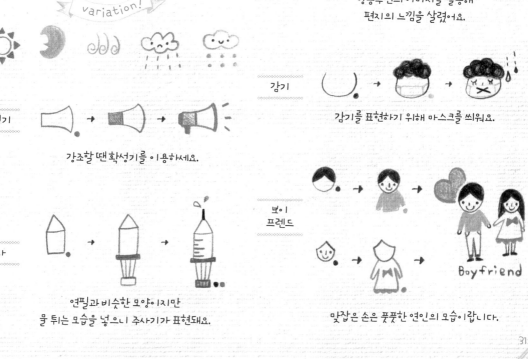

보이
프렌드

주사 연필과 비슷한 모양이지만
물 튀는 모습을 넣으니 주사기가 표현돼요.

맞잡은 손은 풋풋한 연인의 모습이랍니다.

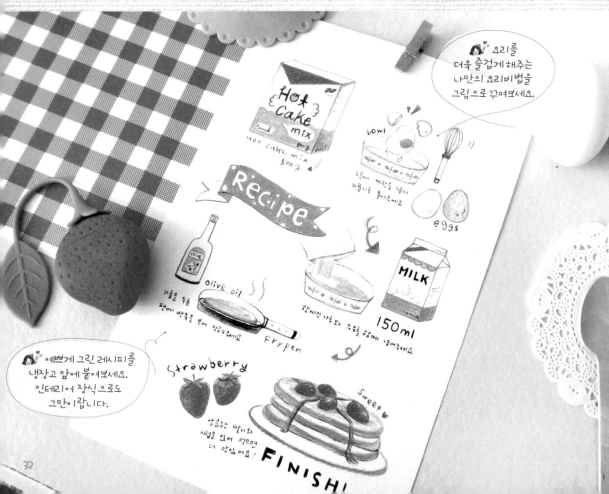

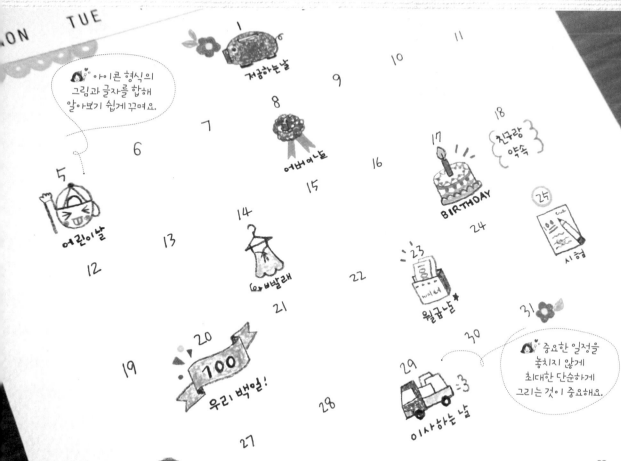

"아이콘 형식의 그림과 글자를 합해 알아보기 쉽게 꾸며요.

1 저금하는날

5 어린이날

8 어버이날

14 ㅇ빨래

17 BIRTHDAY

18 친구랑 약속

20 100 우리 백일!

23 월급날★

24 시험

26

29 이사하는 날

"중요한 일정을 놓치지 않게 최대한 단순하게 그리는 것이 중요해요.

DIARY

2013. 12. 1 `- - - - - - 오늘기분?`

SO SO

12월 첫날 ☃ 첫 눈이 내렸다.

아침에 일어나 눈이 내리는 풍경을 보니 기분이 좋았지만

바쁜 스케줄로 가득 차있는 '오늘 할일' 메모를 보고는

흠~.. 좋았던 기분 다시 식어버림.

얼른 얼른 해야지~ 오늘의 할일!

2013. 12. 2 `──────⟶ 오늘기분?`

요즘 기분이 왜이리 왔다 갔다 하는지.. 0

밤새 과제 하느라 매우 피곤하고..

시험준비하느라 걱정도 됐다가..

남자친구 전화 한 통에 다시 러브모드 뿅뿅!

그러다 또 시험공부 하려니... 엉엉엉ㅠ.ㅠ

그날의 기분을
아이콘으로 표현해서
솔직하게 담아봐요.

2013. 12. 3 ------ 오늘 날씨♥

오늘 날씨처럼 내 기분도 꽝~꽝!!

버스놓치는 바람에 강의 시간 지각... =3

색연필 일러스트 첫 수업이었는데.. 늦는 바람에

수업진도도 놓치고 점수도 깎였다. 힝힝

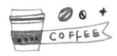 " 날씨는 그림으로
표현하기에 가장 좋은
소재예요.

2013. 12. 4 COFFEE

유경이랑 오랜만에 커피숍 수다~

우리는 각자의 [Wish List]에 대해 이야기했다.

요즘 사고 싶은 것들이 왜이리 많은지 !!

구두도. 가방도. 옷도 다 사고 싶어♥

이번달 용돈 받으면..

유경이랑 신나게 쇼핑해야지~

 My Wish List

" 위시리스트를
꾸밀 수 있게 메모공간을
캐릭터 몸에 만들어보세요.

 2013. 12. 8

드디어 시험 끝! 이 날을 얼마나 기다렸던가!

시험도 꽤 잘 봤고 해서 마치구 친구들이랑 놀러다녔다.

 Beer 영화도 보구 전시회도 구경다니고

마지막 하이라이트! 시원~하게 맥주

한 잔씩 7.< 기분좋은 밤이다! CHEERS!

Lesson 09

캘린더에 일러스트를!

중요한 날의 일정을 그림과 글자로 함께 만들어보세요.
깜빡 잊고 지나가는 실수는 없을 거예요.

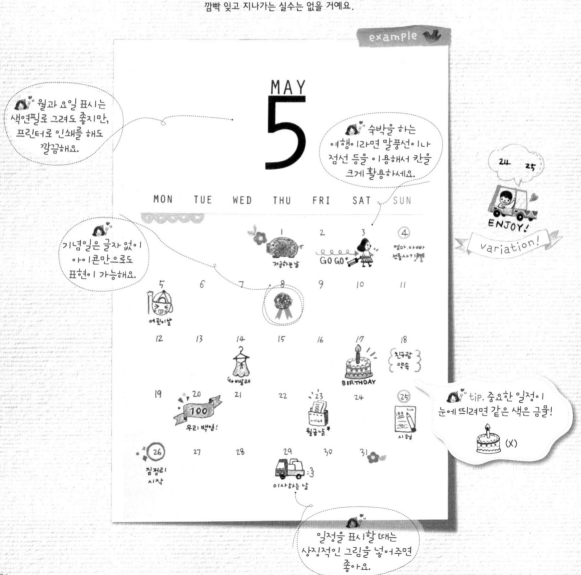

example

MAY
5

월과 요일 표시는
색연필로 그려도 좋지만,
프린터로 인쇄를 해도
깔끔해요.

숙박을 하는
여행이라면 말풍선이나
점선 등을 이용해서 칸을
크게 활용하세요.

기념일은 글자 없이
아이콘만으로도
표현이 가능해요.

MON TUE WED THU FRI SAT SUN

1 저금하는날 2 3 GO GO ④ 엄마,아빠 선물사기

5 어린이날 6 7 8 9 10 11

12 13 14 손빨래 15 16 17 BIRTHDAY 18 친구랑 약속

19 20 100 우리백일! 21 22 23 월급날 24 ㉕ 시험

㉖ 집정리 시작 27 28 29 이사하는 날 30 31

24 25
ENJOY!
variation!

tip. 중요한 일정이
눈에 띄려면 같은 색은 금물!
(X)

일정을 표시할 때는
상징적인 그림을 넣어주면
좋아요.

36

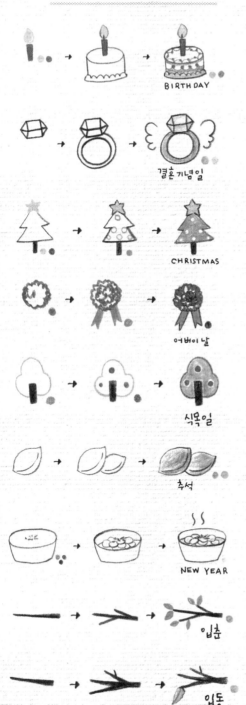

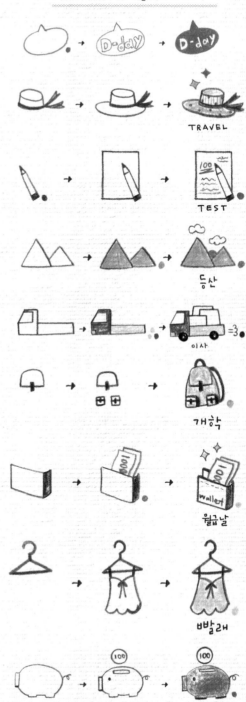

37

일러스트로 꾸미는 레시피

좋아하는 요리법을 잊지 않는 특별한 방법! 일러스트로 레시피를 꾸며보세요.
레시피는 글보다 그림이 효과적이에요.

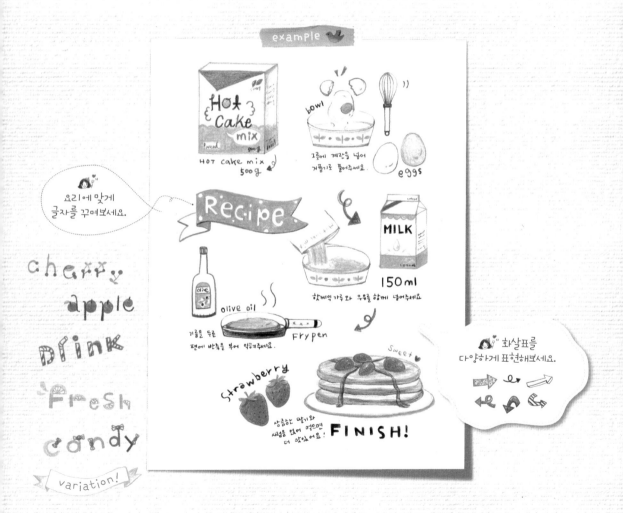

example

Hot Cake mix

HOT CAKE MIX
500g

bowl

그릇에 계란을 넣어
거품기로 풀어주세요.

eggs

요리에 맞게
글자를 꾸며보세요.

Recipe

MILK

150ml

핫케익 가루와 우유를 함께 넣어주세요.

olive oil

기름을 두른
팬에 반죽을 부어 익혀주세요.

Frypen

cherry

apple

Drink

fresh

candy

variation!

Strawberry

sweet

FINISH!

상큼한 딸기와
시럽을 얹어 먹으면
더 맛있어요!

화살표를
다양하게 표현해보세요.

38

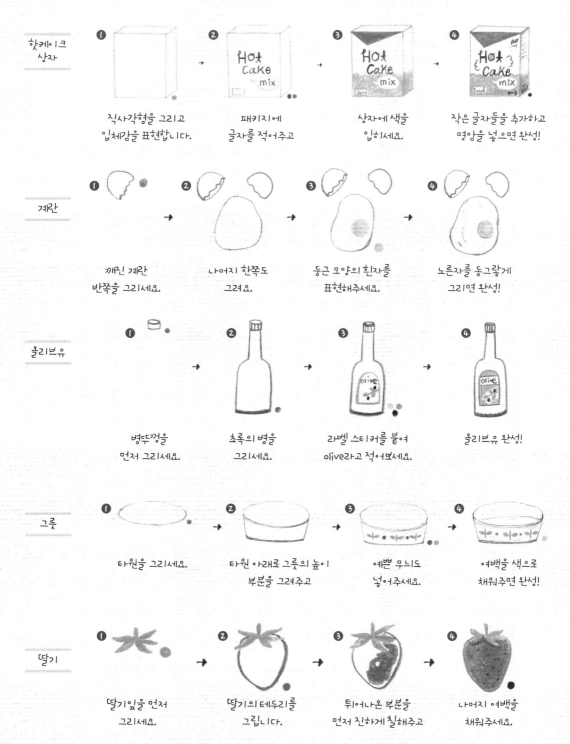

핫케이크
상자

① 직사각형을 그리고
입체감을 표현합니다.

② 패키지에
글자를 적어주고

③ 상자에 색을
입히세요.

④ 작은 글자들을 추가하고
명암을 넣으면 완성!

계란

① 깨진 계란
반쪽을 그리세요.

② 나머지 한쪽도
그려요.

③ 둥근 모양의 흰자를
표현해주세요.

④ 노른자를 동그랗게
그리면 완성!

올리브유

① 병뚜껑을
먼저 그리세요.

② 초록의 병을
그리세요.

③ 라벨 스티커를 붙여
olive라고 적어보세요.

④ 올리브유 완성!

그릇

① 타원을 그리세요.

② 타원 아래로 그릇의 높이
부분을 그려주고

③ 예쁜 무늬도
넣어주세요.

④ 여백을 색으로
채워주면 완성!

딸기

① 딸기잎을 먼저
그리세요.

② 딸기의 테두리를
그립니다.

③ 튀어나온 부분을
먼저 진하게 칠해주고

④ 나머지 여백을
채워주세요.

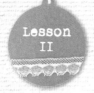

Lesson II

그림 일기 꾸미기

간단한 아이콘으로 그날의 기분을 표현해봐요.
좋았던 날도, 힘들었던 날도 지나고나면 좋은 추억이 될 거예요.

example

DIARY

2013. 12. 1 ----- 오늘기분? So So

12월 첫날 ☃ 첫 눈이 내렸다.

아침에 일어나 눈이 내리는 풍경을 보니 기분이 좋았지만
바쁜 스케줄로 가득 차있는 '오늘 할일!' 메모를 보자는
흠~.. 좋았던 기분 다시 식어버림.
얼른 얼른 해야지~ 오늘의 할일!

다양한 날씨를 표현해보세요.

Stormy Snowy Sunny

2013. 12. 2 →오늘기분?

요즘 기분이 왜이리 왔다 갔다 하는지.. ☁
밤세 과제 하느라 매우 ㅋㅋ 피곤하고..
시험준비하느라 걱정도 됐다가..
남자친구 전화 한 통에 다시 러번으도 뿅뿅!
그러다 또 시험공부하려니.. 엉엉엉ㅠ.ㅠ

🐦 그날의 기분을 아이콘으로
표현해보세요. 같은 얼굴형에 눈 모양만
다르게 해도 다양한 표정이 나와요.

So So Sad Angry Lovely

Happy Tired Gloomy worried

Bomb

MOVIE → MOVIE

맥주

 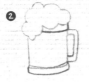 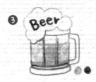

구름 모양의 맥주
거품을 그리세요.

거품 아래에
맥주잔을 그린 뒤

노란색으로 맥주를 표현하고,
거품 위에 글자를 써줍니다.

종이컵

 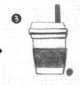 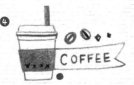

뚜껑을
그려주세요.

그 아래에 컵을 그리고
컵홀더를 그려줍니다.

색을 칠하고
커피스틱을 그려주세요.

오른쪽에 플래그를 그린 후
글자를 적어주세요.

팝콘

사각형 모양 안에
타원을 그리세요.

스트라이프
무늬를 그려준 뒤

팝콘을 여러 개
그려주세요.

짙은 색으로 팝콘의 외곽선을
정리해 돋보이게 해주세요.

버스

버스의 앞면을 먼저
그려주세요.

색을 칠하고 핸들도 살짝
보이게 해주세요.

버스창을 표현하고 사이드미러와
바퀴까지 그리면 완성!

**위시
리스트**

얼굴을 그리고 몸통을
직사각형으로 길게
빼주세요.

빈칸에 나만의
위시리스트를
그려보세요.

금발과 리본을
장식하고 눈코입도
그립니다.

쇼핑백을 쥐어주면
완성!

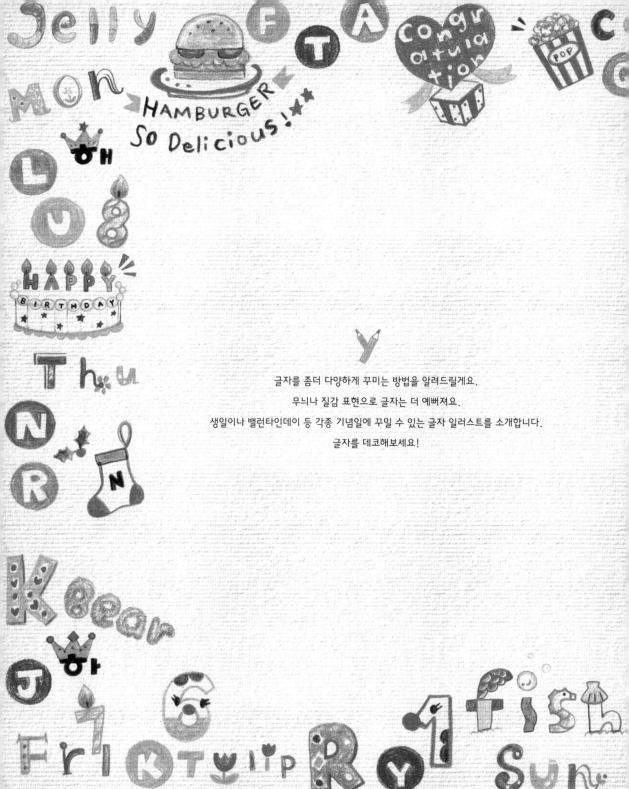

글자를 좀더 다양하게 꾸미는 방법을 알려드릴게요.

무늬나 질감 표현으로 글자는 더 예뻐져요.

생일이나 밸런타인데이 등 각종 기념일에 꾸밀 수 있는 글자 일러스트를 소개합니다.

글자를 데코해보세요!

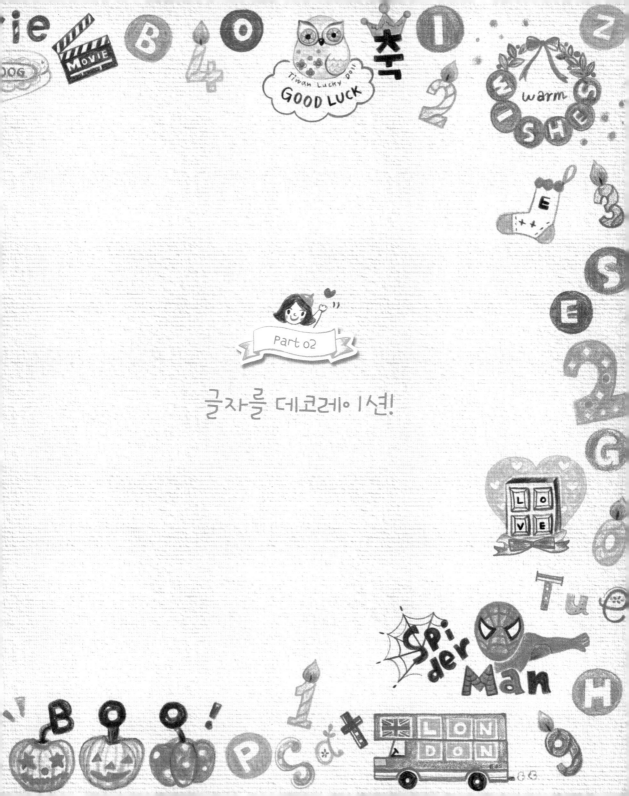

Part 02

글자를 데코레이션!

하나의 무늬로 꾸미는 글자

글자와 연상되는 무늬로 글자를 꾸며보세요.
키스는 입술을, 돼지는 코를, 스마일은 웃는 아이콘으로 넣으면 더욱 돋보일 거예요.

돼지하면 연상되는
콧구멍을 동그란 공간 안에
넣는 것이 포인트!

글자를 점선으로
그리면 바느질한
느낌이 납니다.

CHECK LIST
체크리스트

- ☐ 글자에 그림을 넣었을 때 표현하려는 사물이 연상될 수 있도록 한다.
- ☐ 표현하려는 사물의 색을 글자색으로 표현한다.
- ☐ 글자의 모서리나 여백에 포인트를 준다.

질감을 표현하는 글자

단어의 성격을 질감으로 표현해보세요.
차가운 느낌, 따뜻한 느낌, 말랑말랑한 느낌 등 단어에 맞는 질감을 찾는 것이 중요해요.

Birol
하늘하늘 깃털

OUCH!
뾰족뾰족 <다가워 フ~く

"Cotton candy"

Bear
부드러운 털, 곰인형

WINDOW
매끈매끈 유리창

WOOD

Fire

Jelly
말랑말랑 젤리

Tip! 다양한 각도에서 본 글자의 예

Yeah
오른쪽 하단 누운 글자의 음영

Yeah
왼쪽 하단 음영

warm
따스한 털실

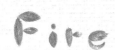

💬 털의 짜임이 느껴지도록
그려 주세요.

Yeah → Yeah
오른쪽 하단 분리된 음영

Yeah
오른쪽 음영

Yeah
오른쪽 상단 음영

COOL
앗! 차가워

CHECK LIST
체크리스트

☐ 단어가 나타내는 질감이 어떤지 생각해본다.
　(부드러움, 차가움, 따뜻함 등)
☐ 질감을 나타내는 사물을 생각해본다 (부드러움→ 곰인형)
☐ 알파벳에 사물의 질감을 나타내는 표면을 그려본다.

박스 안에 들어간 글자

단어와 연상되는 그림을 박스화하여 그려보세요.
주변의 사물을 관찰하여 응용해도 좋답니다.

" 동그란 모양의 다양한
과일을 응용해보세요.

" 선물과 행운을 함께
전달하고 싶은 마음이
전해지나요?

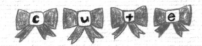

" 커피잔을 위에서
보았더니, 깜찍한 형태를
발견할 수 있었답니다.

" 강아지의 눈을 생략한
대신, 검정글자를 넣어주었어요.

46

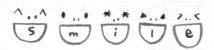

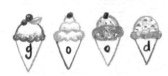

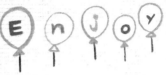

눈 모양에만 변화를
줘도 다양한 표정이
가능해요.

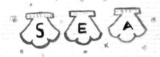

양말의 무늬를
조금씩만 바꿔줘도 다양한
느낌이 난답니다.

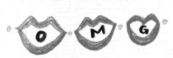

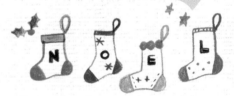

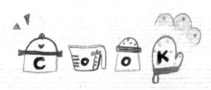

요리를 연상시키는 사물을
그려 글자를 넣어주세요.

소품 글자 일러스트 꾸미기

글자와 사물을 같이 그려 글자 일러스트로 표현해보세요.
글자에서 표현할 사물이 연상되는 부분을 찾는다면 더 쉽게 그릴 수 있답니다.

향수병

❶

몸통을 그립니다.

❷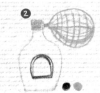

펌프를 그린 후
라벨도 그리세요.

❸

명암을 넣으면
완성!

테이프

❶

원기둥 모양을 그린 후
중간에 구멍을 그립니다.

❷

꽃무늬로 꾸며주세요.

❸

색을 칠하고 테이프
부분에 글씨를 써줍니다.

카메라

❶

사각형을 그리고
가운데 원을 넣어주세요.

❷

셔터와 플래시도
그려 주세요.

❸

글자 'a'가 카메라 렌즈로 오게
써주면 완성!

시계

❶

반원을 그려
시계 몸통을 그리세요.

❷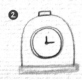

몸통 가운데에 원을 그리고
시곗바늘을 그립니다.

❸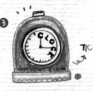

시간 표시 부분에
글자를 넣어보세요.

운동화

① 운동화 형태를
잡아주세요.

② 운동화 끈은 엑스자로
그려주세요.

③ 끈을 길게 그려
글자와 연결해보세요.

🙂" 유연한 리본의 느낌을 글자
그대로 표현했어요.
곡선의 명암을 나타낼 때는 색의
연하고 진함에 유의하세요.

🙂" 주전자에서
뿜어나오는 김을 말풍선으로
그린 후 그 안에 글자를
적어주었어요.

🙂" 둥근 라인이 많은
'car'가 자연스럽게
들어갈 부분은 자동차 바퀴가
잘 어울려요.

CHECK LIST
체크리스트

☐ 그리고 싶은 소품을 그린다.
☐ 소품 안이나 배경에 소품 이름을 써 넣어 그림과 글자가
하나가 되도록 한다.

Lesson 16

꽃이름 일러스트 그리기

꽃 이름을 글자로 쓰고 꽃 일러스트를 함께 그려보세요.
글자와 일러스트를 결합할 부분이 어디 있을까 찾아보세요.

나팔꽃

❶ 마지막 알파벳을
위로 뻗어나가는 줄기처럼
표현해주세요.

❷ 활짝 핀 나팔꽃을
그려주세요.

❸ 색을 칠하고 잎도
그려줍니다.

백합

❶ 노랑 수술을
그립니다.

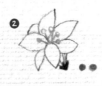

❷ 꽃잎을 그려주고

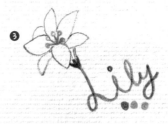

❸ 줄기와 함께
글씨를 이어주세요.

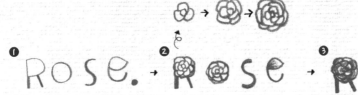

❶ 둥근 공간에 장미를
채워 넣을 거예요.

❷ 장미는 한잎 한잎
둥글게 채워주세요.

❸ 장미 이파리도
함께 그리면 완성!

50

달리아

 ① ② → 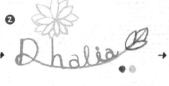 ③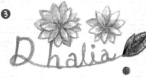

D를 쓰고 길게
선을 그어주세요.

끝 부분에 나뭇잎을 그려주고
나머지 글자도 써줘요.

달리아 꽃을 칠해주고 짙은 갈색으로
외곽선을 또렷하게 해주세요.

글자를 꽃의 줄기로
표현할 때
필기체가 좋아요.

variation!

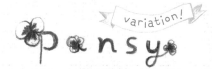

틀립

 ① → ② ③

틀립의 잎을 그릴 곳에
먼저 빨간색으로 그려주세요.

글자 안에 색을
칠합니다.

꽃잎 색도 칠하면
완성!

① ② 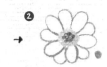 → ③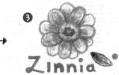

수술을
그려준 뒤

길쭉한 타원으로
잎을 그려주세요.

명암을 넣어주면
완성!

꽃이 들어갈 자리를
넉넉하게 비워놓는 것이
중요해요.

코스모스

① C · SM · S. → ② C · SM · S. → ③ C · SM · S.

알파벳 'O'가 꽃잎이 되는
부분입니다. 미리 노란색으로
꽃술을 그리세요.

코스모스 잎은 끝을
갈라지게 그려주세요.

색을 칠해주면 완성!

CHECK LIST
체크리스트

☐ 꽃의 줄기를 글자 끝부분에 연결시켜 그려본다.
☐ 줄기를 연결하지 않을 때는 알파벳 안에 꽃을 그린다.

카드 만드는 법

결혼식 카드

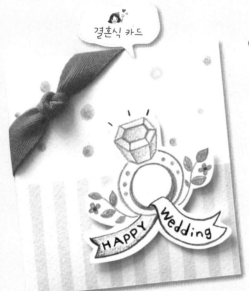

① 블링블링 웨딩 반지를 코팅한 뒤
모양대로 잘라주세요

② 흰색 카드지 아랫부분에
패턴지를 붙여 줍니다

③ 그림을 붙여주고 여백부분을
색연필로 꾸며 주세요

④ 포인트로 리본을 달아주세요

새해인사 카드

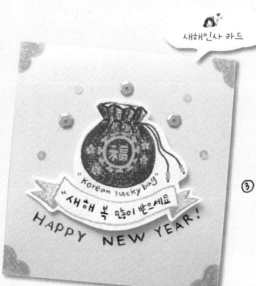

"Korean lucky bag"
"새해 복 많이 받으세요"
HAPPY NEW YEAR!

① 복주머니 그림을
그려주세요

② 모양대로 가위로
오려준 후

③ 카드지 위에
그림을 붙여주세요

④ 모서리부분을 꾸며주고
새해에세지도 적어줍니다.

목공풀을 이용해 스팽글을
붙여주면 더 예뻐요 ~!

52

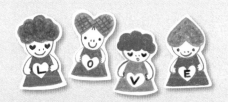

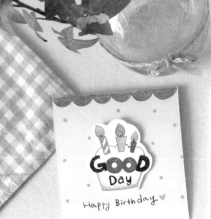

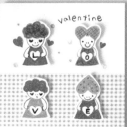

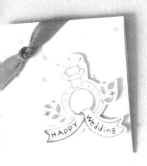

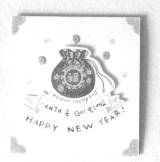

입학축하 글자 일러스트

유치원부터 대학까지 입학하는 사람에 맞춰 일러스트를 그려보세요.

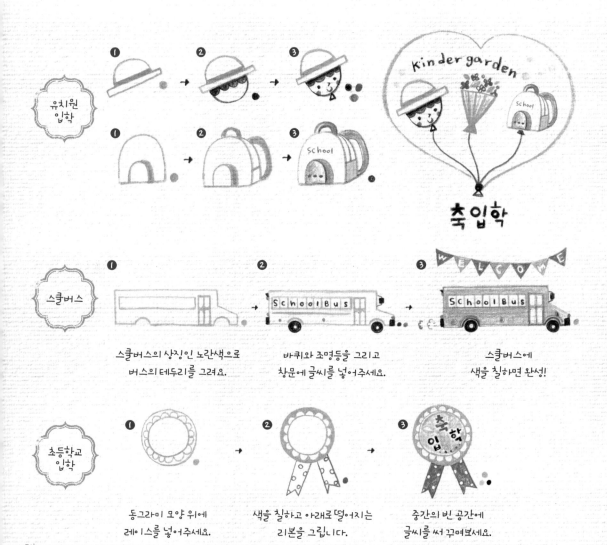

유치원
입학

❶ → ❷ → ❸

❶ → ❷ → ❸ School

Kinder garden

School

축입학

스쿨버스

❶

❷ School Bus

❸ WELCOME School Bus

스쿨버스의 상징인 노란색으로
버스의 테두리를 그려요.

바퀴와 조명등을 그리고
창문에 글씨를 넣어주세요.

스쿨버스에
색을 칠하면 완성!

초등학교
입학

❶

❷

❸ 축입학

동그라미 모양 위에
레이스를 넣어주세요.

색을 칠하고 아래로 떨어지는
리본을 그립니다.

중간의 빈 공간에
글씨를 써 꾸며보세요.

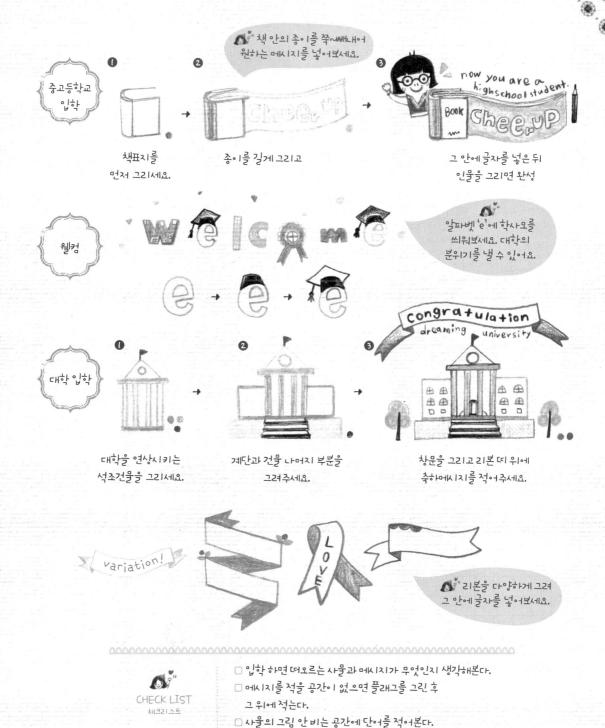

중고등학교
입학

① 책표지를
먼저 그리세요.

② 종이를 길게 그리고

"책 안의 종이를 쭉~빼내어
원하는 메시지를 넣어보세요.

③ 그 안에 글자를 넣은 뒤
인물을 그리면 완성

now you are a highschool student.

BOOK
cheer up

웰컴

WelCome

알파벳 'e'에 학사모를
씌워보세요. 대학의
분위기를 낼 수 있어요.

e → e → e

대학 입학

① 대학을 연상시키는
석조건물을 그리세요.

② 계단과 건물 나머지 부분을
그려주세요.

③ 창문을 그리고 리본 띠 위에
축하메시지를 적어주세요.

congratulation
dreaming university

variation!

LOVE

"리본을 다양하게 그려
그 안에 글자를 넣어보세요.

CHECK LIST
체크리스트

☐ 입학 하면 떠오르는 사물과 메시지가 무엇인지 생각해본다.
☐ 메시지를 적을 공간이 없으면 플래그를 그린 후
 그 위에 적는다.
☐ 사물의 그림 안 빈 공간에 단어를 적어본다.

핼러윈데이 글자 일러스트

핼러윈데이의 다양한 분장이 글자에 표현될 수 있도록 장식해보세요.
핼러윈데이의 상징색인 주황 계열을 활용해보는 것도 좋아요.

핼러윈
파티

❶

세모 모자를
그리고

❷

모자에 무늬를 넣고
해골 형태를 그려요.

❸

눈코입을 그린 뒤 글씨와 함께
거미줄을 배경으로 넣었어요.

해피
핼러윈

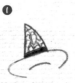 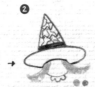 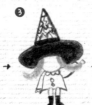

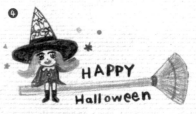

❶

마녀 모자를 그려요.
얼굴이 들어갈 자리를
비워주세요.

❷

삐죽 나온 머리와
얼굴을 그려요.

❸

다리를 먼저 그린 후
몸통을 그리세요.

❹

분장한 마녀의 얼굴을 그리고
기다란 빗자루를 그리세요.

펌킨

❶

테두리는 짙게
줄무늬는 옅게 그리세요.

❷

눈코입을
그려주세요.

❸

꼭지를 그린 뒤 그 위에
알파벳을 적어보세요.

 꼬마 유령

 ➊

➋

➌

귀여운 집 세 채를 그려요.

지붕을 색칠하고 유령의
형체를 그려요.

유령 안에 글씨를 써보세요.

"검은 집에서 나오는 유령을
말풍선처럼 활용해봤어요.

variation!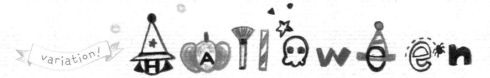

 박쥐 ➊

➋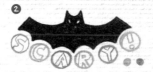

➌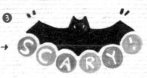

박쥐의 외곽선을 그리세요.

박쥐 날개 아래로 원을 그리고
글자를 채우세요.

글씨를 제외한 원 안의 여백에
색을 채워주세요.

Tip! 할로윈데이의
상징적인 색인 주황색 계열로
칠하는 것이 포인트!

yellowed orange poppy red

 거미줄 ➊

➋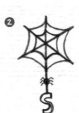

➌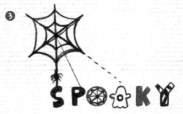

6등분하듯 세 개의 선을
그으세요.

선과 선 사이를 이어
거미줄을 그린 뒤, 아래로 떨어지는 줄에
거미를 그려요.

spooky! 거미줄로 내려오는
글자를 적어보세요.

CHECK LIST
체크리스트

☐ 할로윈하면 떠오르는 색감을 생각해본다.
☐ 할로윈데이의 상징색을 글자와 그림 안에 넣는다.

크리스마스 글자 일러스트

크리스마스 분위기 물씬 풍기는 글자 일러스트를 그려보세요.
크리스마스 카드나 장식에 유용하게 사용할 수 있을 거예요.

크리스마스와 연상되는
그림들을 글자에 꾸며보세요.

메리
크리스마스

M → M → M → M → MERRY
h. → h. → h. → h. Christmas

산타

❶
빨간코와 귀여운
콧수염을 그려주세요.

❷
수염 안에 santa
글자를 써주세요.

❸
눈과 몽글몽글 턱수염을
그려주세요.

❹
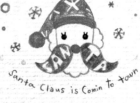
Santa Claus is Comin to town
빨강모자까지
그리면 완성!

산타의 특징 중
하나인 수염 안에 글씨를
넣어 꾸몄어요.

징글벨

❶
빨간 리본 아래로
종 모양을
그려줍니다.

❷
무늬를
넣어주고

❸
빈칸에 알파벳을
적어주세요.

Jingle

olive green crimson red

Tip! 이 두 가지 색만 있으면
크리스마스 분위기 OK!

58

산타
눈사람

①
모자를
그려줍니다.

→ ②
반달형 얼굴에 눈사람의
눈코입을 그려요.

→ ③
글씨는 모자 안에
써주세요.

Snow

①
글자 위에 물결 무늬를
그리세요.

→ ②
눈 쌓인 느낌이 나게
살짝 색을 칠하세요.

→ ③
아랫부분은 진한 선으로
마무리해주세요.

트리

①
톱니모양 무늬를
대칭이 되게 그리세요.

→ ②
알파벳을 달아줄 선을
그으세요.

→ ③
christmas 알파벳을 선이
만나는 지점에 그리세요.

→ ④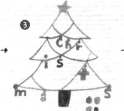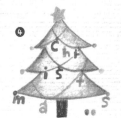
트리에 명암을 넣어
꾸며주세요.

크리스마스
리스

①
빨간 리본을 먼저
그리고 둥근 원을 연하게
스케치하세요.

→ ②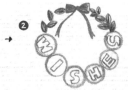
원을 중심으로 오너먼트볼과
나뭇잎을 그립니다.

→ ③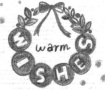
오너먼트볼 안에 글씨를
넣어 꾸며보세요.

원하는 메시지가 더 길다면
동그라미를 더 추가해서 그리면 되겠죠?

CHECK LIST
체크리스트

☐ 크리스마스하면 떠오르는 초록과 빨강의 색감을
포인트로 하여 그린다.
☐ 크리스마스에는 어떤 소품과 캐릭터가 있는지
생각한다.

새해 인사 글자 일러스트

나라별 새해의 메시지를 활용해보세요.
나라별로 행운을 상징하는 인형을 찾아본다면 더 쉽게 그릴 수 있을 거예요.

잘 풀리라는 의미로 열쇠 모양을
글자에 넣어
행운의 메시지를 담았어요.

러시아
마트로시카

①

오뚜기 모양의
몸통을 그려요.

② 동그란 얼굴 부분에 머리, 눈코입을
그린후 리본을 그려주세요.

③

몸통에 메시지를 적고
꽃무늬로 꾸며주세요.

사이판
보조보 행운의
인형

①

씨앗으로 된
얼굴을 그려요.

②

폭이 넓은 치마를
입혀주세요.

③

꼬인 실을 표현하여 팔,
다리를 그리면 완성!

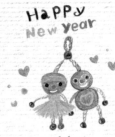

인형의 색과 글자의 색을
통일시켜 하나의 이미지로
보이게 그려보세요.

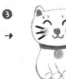 알파벳 'a'를 빨간색으로
칠하고 양쪽에 콧수염을 그려
고양이 코가 연상되도록 했어요.

일본
마네키네코

❶ → ❷ → ❸

❖ Japanese lucky doll

방울 단 고양이
얼굴을 그려요.

몸통과 함께 인사하는
손을 그려주세요.

수염과 눈코입을
그리면 완성!

한국
복주머니

❶ → ❷ → ❸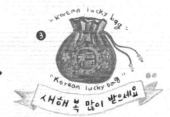

"Korean lucky bag"

새해 복 많이 받으세요

복주머니 형태를
둥글게 그려주세요.

주머니 가운데 문양과
한자를 써줘요.

주머니에 바탕색을 칠하고
끈을 그려주세요. 그 아래 플래그를 그려
새해 메시지를 적어보세요.

대만
부엉이인형

❶ → ❷ → ❸ → ❹

Tiwan Lucky Doll
GOOD LUCK

부엉이 눈 부분과
두루뭉술한 몸통을 그리고
부리를 만듭니다.

부리부리한 눈을
그리고 몸통을
장식해주세요.

눈을 더 강조한 뒤 몸통을
칠해요. 진한색으로
외곽을 정리해주세요.

부엉이 아래로 구름 모양을
그려 글씨를 적어주세요.

CHECK LIST
체크리스트

☐ 나라별 행운을 상징하는 물건을 찾아본다.
☐ 그림의 안이나 옆에 적절히 어울리게
문장을 써본다.

밸런타인데이 글자 일러스트

사랑하는 사람에게 선물하는 특별한 날!
초콜릿과 관련된 일러스트를 찾아보세요.

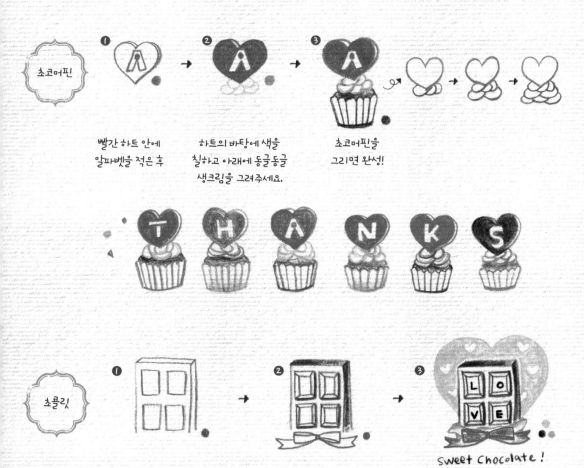

초코머핀

① 빨간 하트 안에 알파벳을 적은 후

② 하트의 바탕에 색을 칠하고 아래에 동글동글 생크림을 그려주세요.

③ 초코머핀을 그리면 완성!

초콜릿

① 사각박스 안에 네 개의 네모를 그려주세요.

② 네모 안에 입체감을 주어 초콜릿 모양을 그립니다.

③ sweet chocolate !
네모 안에 글자를 써보세요.

밸런타인
데이 요정

❶ ➡ ❷ ➡ ❸ ➡ ❹

하트를 거꾸로 그려
머리를 만들고 반달
얼굴을 그려요.

웃는 표정을 그린 후
양팔을 그립니다.

하트 무늬피켓을
그린 뒤

하트 안에 글자를
적어보세요.

valentine fairy

요정의 머리모양, 옷,
표정을 다양하게 해서 귀엽고
재밌게 그려보세요.

❶ ➡ ❷ 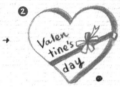 ➡ ❸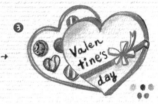

하트 상자를 그린 뒤
빨간 리본 장식을 달아주고

리본끈을 둘러준 후
상자 위에 글씨를 씁니다.

하트상자를 하나 더 그리고
초콜릿을 그려주세요.

하트나 사각형을 그리고
레이스 모양으로 테두리를 해주면
예쁜 장식이 됩니다.

금발소녀
장식

❶ 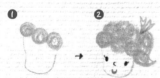 ➡ ❷ 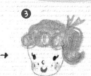 ➡ ❸

얼굴과 앞머리를
그려주세요.

눈코입과
머리를 그리세요.

주근깨와 볼터치를
해주세요.

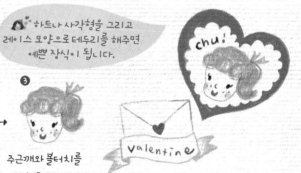

큐피트의 화살 옆으로
글자들이 알맞게 들어가도록
신경써주세요.

생일 글자 일러스트

일 년 중 가장 큰 이벤트 생일! 다양한 글자들로 축하해주세요.
생일하면 생각나는 양초, 케이크, 고깔모자 등을 일러스트로 그려보세요.

고깔모자

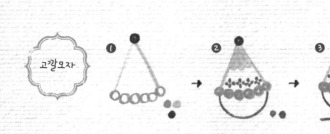

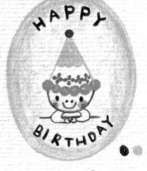

원뿔 모양을
그립니다.

둥근 얼굴형을
그려요.

눈코입과 팔을
그린 뒤

타원형의 테두리를 그리고
글자를 먼저 넣은 후
배경색을 칠하세요.

폭죽 소녀

동글동글 머리를
그리세요.

얼굴과 리본을
그립니다.

눈코입과 팔을
그려주세요.

고깔 모양의 나팔을 그려준 뒤
폭죽에서 튀어나온 듯 글자를
적어보세요.

축하
케이크

케이크의 생크림과
'GOOD'이 잘 어우러지도록
그리는 것이 포인트!

글자를 붙여서
써주세요.

그 위에 촛불을
그리세요.

케이크의 테두리를
그리면 완성!

고깔 쓴
BIRTHDAY

동그라미 네 개를
그려요.

동그라미 위로 선을 그려
고깔모자를 그려주세요.

고깔모자 아래로
알파벳을 적어주세요.

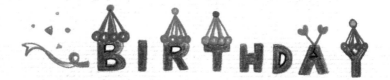

하트
메시지

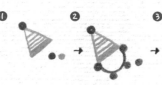

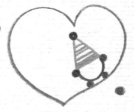

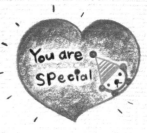

고깔모자를
그린 후

곰돌이 귀와 손이 될
동그라미를 그려요.

곰돌이 바깥으로 하트를
그려주세요.

하트 안에 메시지를 적고
바탕색을 칠하면 완성!

축하
케이크 2

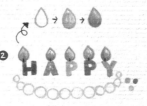

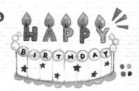

각각 다른 색으로
HAPPY를 적어주세요.

알파벳 위로 촛불을
그려주세요.

동그란 원 안에 글자를 넣고
명암을 넣어준 뒤 케이크를
그리면 완성!

variation!

65

① Happy Birthday. → **②** Happy Birthday →

메시지를 적어주세요. 글씨 주변에 꽃잎을
그려주세요.

③ Happy Birthday → **④** Happy Birthday

 생일

나뭇잎을 그린 후 짙은 색으로 꽃잎 안쪽에
선을 그려주세요.

 생일선물

① (ribbon) → **②** → **③**

리본을 그려주세요.

리본 아래로 선물상자를
그린 뒤, 글자를 적어보세요.

글자를 제외한 부분에 색을
칠하고 주변을 꾸미면 귀여운
선물상자 완성!

 생신

① 생신축하드려요. → **②** 생신축하드려요 → **③** 생신축하드려요

어른께 보내는 생신
메시지를 적으세요.

글자 주변을
말풍선으로 꾸민 뒤

땡땡이 무늬와 리본으로
마무리하세요.

 1주년

① → **②** → **③** → **④**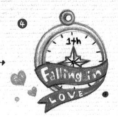

나침반 모양의
원을 그려요.

작은 원을 하나 더 그리고
입체감이 나도록 해주세요.
나침반 아래로 리본을 그려주세요.

나침바늘을 그리고
리본 안에 글자를
적어주세요.

글자를 제외한 여백을
칠하면 완성!

축하박스

하트를 그리고 글자
테두리를 먼저 그리세요.

글자를 제외하여 하트를 칠해주고,
하늘색으로 리본을 그리세요.

그 아래 박스를 그리면
축하박스 완성!

글자를 제외한 부분을
색칠할 때 글자가 너무 작아지지
않도록 주의하세요.

꽃다발

 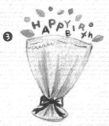

역삼각형 모양의
포장지를 먼저 그리세요.

포장지 주름에 명암을
살려 색을 칠하고

꽃잎과 함께 글자를 넣어
꽃다발 모양을 그리세요.

풍선

 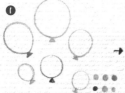 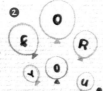 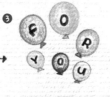 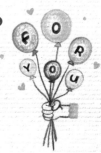

6개의 풍선을 색별로
그리세요.

풍선 안에 글자를
넣으세요.

풍선에 색을 넣은 후
손을 그리세요.

풍선과 손을 끈으로
이어주면 완성!

글자와 바탕색이 겹치지
않도록 여유 있게 칠해주면
글자가 더 돋보여요.

CHECK LIST
체크리스트

☐ 생일하면 떠오르는 메시지와 소품들을 생각해본다.
☐ 기쁜 날인 만큼 화려하고 다양한 색을 사용한다.

Lesson
23

다양한 기념일 글자 일러스트

결혼식, 합격기원 등 다양한 기념일의 메시지를 담을
글자 일러스트를 그려봐요.

100일
가렌더 소녀

❶ → ❷ → ❸ → ❹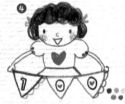

곱슬머리에
반달 모양
얼굴을 그려요.

양옆 동그란 머리와
함께 리본을
달아주세요.

몸통을 그리고
팔을 길게
그려보세요.

가렌더 안에
숫자를 넣으면
완성!

200일
액자

❶ → ❷ → ❸ → ❹

곰돌이의 얼굴을
그리세요.

곰 얼굴 뒤로 다른 곰 얼굴을
겹쳐 그리고 눈코입을 그려요.

그 아래 글자를
넣으세요.

원형 테두리로 액자를
그리면 완성!

1주년 기념
케이크

❶ → ❷ → ❸

숫자 1을 먼저 그리고
그 아래로 3단 케이크를 쌓아주세요.

꽃장식으로
꾸민 뒤

글자를 넣으면
완성!

| 시험응원
소녀 | ❶ | ❷ | ❸ | ❹ |

분홍 머리를
그려요.

머리 위에 동그라미를 그려
틀어올린 머리를 표현한 뒤
옷을 입혀주세요.

길게 팔을 그리고

응원도구와
글자를 그리세요.

Cheer up!

| 시험
100일 전 | ❶ | ❷ | ❸ | ❹ |

아이디어 돕는
전구를 그릴 거예요.

아래 부분을
그려주세요.

전구에 불을
켜주세요.

시험 대박의 기운이
느껴지나요?

| 시험응원
곰 | ❶ | ❷ | ❸ | ❹ |

귀여운 곰돌이
얼굴을 그리세요.

직사각형을 그려
연필을 표현하세요.

몸통과 손을
그리세요.

말풍선을 그려 메시지를
적으면 완성!

CHEER UP!

| 수능대박 | ❶ | ❷ 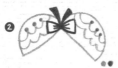 | ❸ |

리본을 먼저
그려주세요.

리본을 중심으로 양옆에
반원을 그려 박을
그리세요.

수능대박

갈라진 박 사이로
떨어지는 현수막에
글씨를 써보세요.

 웨딩카

① ② ③ ④

사각형 두 개를 쌓아
차체를 그리세요.

유리와 범퍼를
그려 차 뒷모습을
표현합니다.

꽃장식과 함께
번호판에 글자를
써 넣으세요.

색을 칠하고 외곽선도
정리해주세요. 차에 달린 리본
아래로 글씨를 매달아주세요.

 Chu!

① ② ③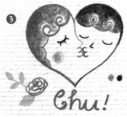

하트 양쪽을 다른 색으로
그려주세요.

3자 모양으로 입술을 그리고
앞머리는 구불구불~

지그시 감은 눈을 그리고
여자의 얼굴에는 발그레한
볼터치도 그리세요.

 반지

① ② ③ 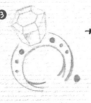 ④ 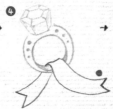 ⑤

육각형 두 개를
그립니다.

모서리에
맞춰 선을
그어 입체감을
표현하세요.

다이아몬드
반지를
만들어주세요.

반지 안쪽에
리본을 그리고

리본 안에
메시지를 넣으면
완성!

 wedding

① ② ③

둥근 새의 머리를
그리세요.

부리와 꼬리를
그려요.

눈을 그려 새를
완성합니다.

나뭇가지와 하나가
된 글자처럼 보이도록 꽃과
나뭇잎으로 포인트를 주세요.

돌				

구름 모양을
그려주세요.

고깔 모자를
씌워주세요.

모자를
칠해주세요.

글자와 함께 얼굴을
표현해주면 귀여운 아가의
첫 생일 그림 완성!

빼빼로데이					

빼빼로를 X자로
엇갈리게
그리세요.

초콜릿 부분을
색칠해주세요.

진한색으로 명암을
넣어준 뒤 나머지
부분을 칠하세요.

말풍선으로 그림을 꾸며준 후
글자를 적어보세요.

성년의 날				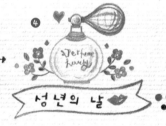

향수꼭지와
둥근병을 그리세요.

명암을 넣어 색을
칠하세요.

선 정리를 해준 후
향수병 주변으로 꽃
장식을 해주세요.

리본 안에 메시지를
적고 포인트로 키스마크도
넣어보세요.

*" 향수병 위에 영문
글자를 넣어주면 상품의
느낌이 나요.

CHECK LIST
체크리스트

☐ 기념일과 관련 있는 소품을 생각해본다.
☐ 메시지를 적을 공간을 그리기 전 미리 생각해본다.

♥ " 여행의 추억이
묻어나는 티켓을 노트에
붙여 꾸며보세요.

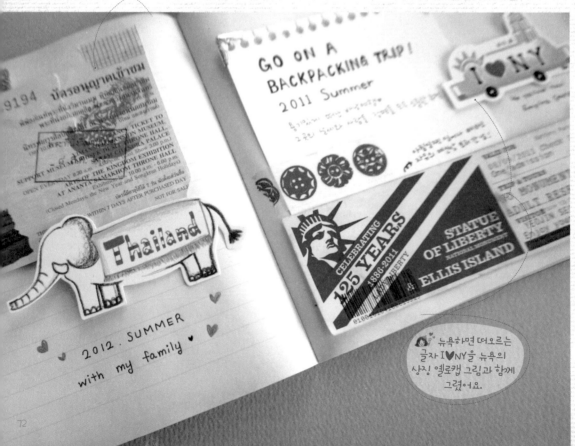

♥ " 뉴욕하면 떠오르는
글자 I ♥ NY을 뉴욕의
상징 옐로캡 그림과 함께
그렸어요.

"책의 표지나 영화 포스터를 참고하여 감상일기에 캐릭터를 그려보세요.

Today's BOOK !

ary of
ANN RANK

DATE
2013. 5. 9
THURSDAY

어릴적 읽었던 '안네의 일기'
오래된 책을 다시 꺼내어 읽어
보았다. 읽는 내내 사춘기 시절 내 모습을 다시
한 번 떠올리게 했다. 6학년 때 읽었던
그때의 생각과 느낌이 공감이 없다면, 지금은
또 다른 감성을 전달해주는 것 같다.
오늘.. 이 책 읽기 참 잘했어!
슬픔 속에서도 항상 밝고 명랑한 소녀 안네.
나치의 공포가 아니었다면, 안네는 어떤 여성으로
자랐을까 ??

Today's MOVIE !

2013. 06. 20 ☼ with my sister

못생기고 뚱뚱한 슈렉. 하지만 언제봐도
사랑스러움이 느껴지는 캐릭터! 영화보는 내내
미소가 방긋~ 음악은 물론이고 신데렐라, 백설공주
등등.. 동화속 주인공들이 많이 등장해 볼거리도 많은
영화이다. 지금까지 많은 슈렉시리즈가 개봉했
지만, 그래도 슈렉1이 최고 !! 재미·교훈 그리고
감동까지. 가슴따뜻해지는 이야기이다 ♥

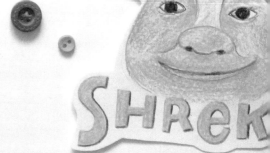

SHREK

"영화의 캐릭터와 함께 영화제목을 넣어 꾸몄어요.

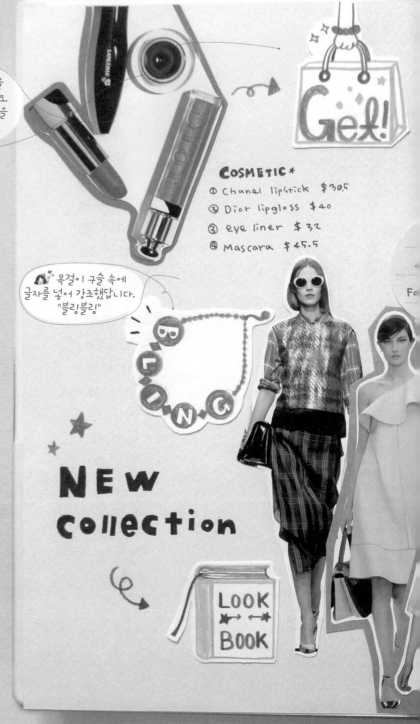

'득템'의 감정을 종이백에 표현해보세요. 백 안쪽에 글자 'Get'을 크게 그려 넣었어요.

Get!

COSMETIC *
① Chanel lipstick $30.5
② Dior lipgloss $40
③ eye liner $32
④ Mascara $45.5

목걸이 구슬 속에 글자를 넣어 강조했답니다. "블링블링"

BLING

NEW collection

LOOK BOOK

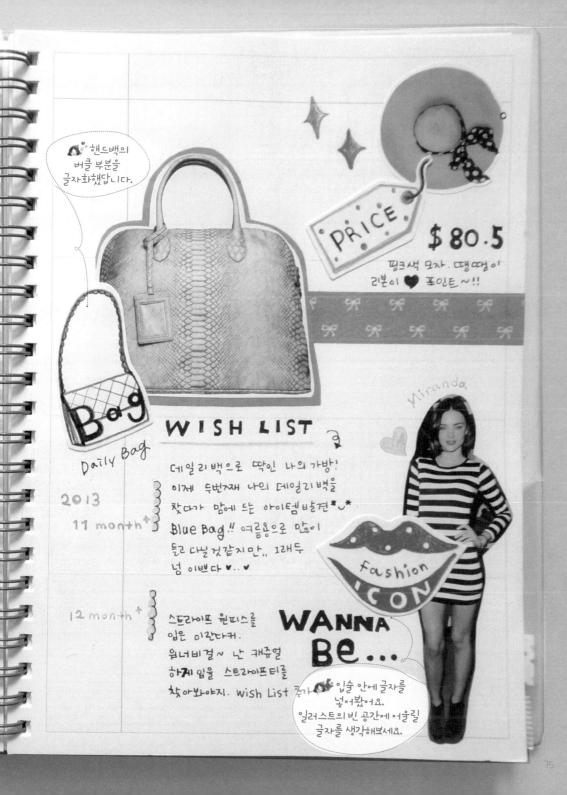

핸드백의 버클 부분을 글자화했답니다.

PRICE $80.5

핑크색 모자. 땡땡이 리본이 ♥ 포인트~!!

Bag

Daily Bag

2013 11 month

WISH LIST

데일리백으로 딱인 나의 가방! 이제 두번째재 나의 데일리백을 찾다가 맘에 드는 아이템발견*♥* Blue Bag!! 여름용으로 많이 들고 다닐것같지만.. 그래두 넘 이쁘다♥..♥

12 month

스트라이프 원피스을 입은 미란다커. 워너비걸~ 난 캐쥬얼 하게 입을 스트라이프티를 찾아봐야지. Wish List 추가~

Miranda

fashion ICON

WANNA BE...

입술 안에 글자를 넣어봤어요. 일러스트의 빈 공간에 어울릴 글자를 생각해보세요.

75

여행지와 글자 일러스트

여행지를 상징하는 그림과 지명을 글자와 조합해보세요.
여행 노트나 일기를 꾸미는 데 더없이 좋은 글자 일러스트예요.

산토리니

그리스 산토리니를
연상할 수 있는 대표적인 파란색 지붕을
글자 위에 얹은 것이 포인트!

두 가지 색으로 글자를
옅게 그리세요.

글자 위에 지붕을 그리세요.

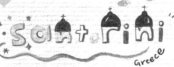

바다의 물결과 구름을 표현하고
지붕에 색을 칠하면 완성!

시드니

글자를 먼저 써주세요.

시드니의 랜드마크 오페라하우스의
지붕을 글자 위에 그리세요.

바다 물결과 갈매기를 그리고
명암을 넣으면 완성!

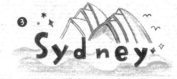

호놀룰루

하와이의 꽃 히비스커스를
먼저 그리세요.

꽃이 'ㅂ' 윗부분에 위치하도록
글자를 넣어주세요.

야자수와 튜브를 넣을 글자에
색을 다르게 넣어줘야 해요.

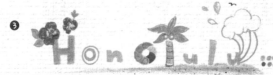

와이키키 해변을 떠올리며
야자수와 튜브, 해변을 꾸며보세요.

뉴욕

① **I ♥ NY**
뉴욕의 상징 글자를
써주세요.

→

② **I ♥ NY**
글자 주위에 자유의여신상 왕관,
엠파이어스테이트빌딩, 옐로캡을
그려주세요.

→

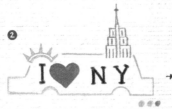

③ **I ♥ NY** U·S·A
명암을 넣으면 완성!

"이탈리아 국기 색깔을
칠하는 것이 포인트예요!

로마

① **ROM**
'ROM' 글자를 두 가지
색으로 칠해주세요.

→

② **ROM**
알파벳 'O'에는 '진실의 입'을
그리고

→

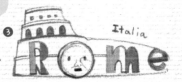

③ **ROME** Italia
배경에는 콜로세움을 그리고,
마지막에 알파벳 e를 넣어줍니다.

 variation!　 **RUSSIA**

도쿄

①
후지산 봉우리 모양과
벚꽃잎을 그리세요.

→

②
바탕을 칠합니다.

후지산을 받치고 있던 선이
알파벳 T로 형상화됐어요.

→

③ 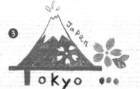 Japan
Tokyo
아래에 글자를 넣고
주위를 꽃잎으로 꾸며줍니다.

베이징

①
베이징 천안문이 연상되는
지붕을 그려줍니다.

→

②
지붕에 선을 그리고
사선으로 색을 칠해준 뒤

→

③ **Beijing**
지붕 아래에 지명을
넣어주세요.

 낙타의 꼬리를
알파벳I로 표현했어요.

카이로

① 낙타를 그려주세요.

② 낙타 혹에 알파벳을
적어주세요.

③ 배경에 피라미드를 그려주고
외곽선을 정리했어요.

런던

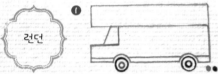

① 영국을 상징하는
빨간 이층버스를 그립니다.

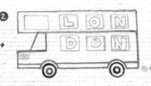

② 창문을 그리고 그 안에
지명을 넣어주세요.

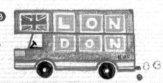

③ 바탕을 칠하고 영국 국기도
넣어주세요.

태국

① 코끼리 얼굴을
그려주세요.

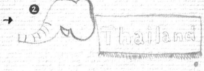

② 코끼리 등에 양탄자를 그리고
글자를 넣어주세요.

③ 태국 국기의 색깔인 빨강과 파랑을
나눠서 색칠하세요.

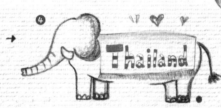

④ 몸통을 그리고 짙은색으로
외곽선을 또렷하게 해주세요.

variation!

파리

① 에펠탑의 형태를
그리세요.

② 에펠탑이 알파벳 A가
될 부분이에요.

③ A를 제외하고 지명을
넣어주세요.

베트남

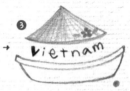
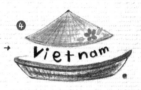

베트남 전통모자 논을
부채꼴 모양으로 그리세요.

모자에 꽃을 얹고
글자를 넣어주세요.

그 아래 나무배의
형태를 그리고

색을 칠한 뒤 외곽선을
정리해주세요.

중국

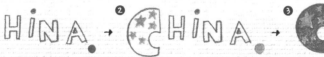

글자를 테두리로 그려준 뒤

'C' 안에 중국 국기의
오성을 그려주세요.

빨간색으로
채워주세요.

미국

글자의 테두리를
그려주세요.

'U' 부분에 별모양을 그린 후

미국국기가 연상되는
파랑과 빨강으로
색을 채워주세요.

대한민국

깃발을 먼저 그리고
시명을 넣어주세요.

'ORE'의 글자 중간에
곡선을 그린 뒤

위쪽은 빨강, 아래쪽은 파랑을
칠합니다.

'K'와 'A'에 나과를
표현해주세요.

패션 아이템 글자 일러스트

다이어리를 멋지게 장식해줄
위시리스트를 글자와 함께 꾸며보세요.

LOOK
BOOK

책의 위쪽을 먼저
그리세요.

하드커버 책 느낌이 나게
입체감 있게 그리세요.

표지에 글자를 넣으면
완성!

variation!

알파벳 I가 가면의
손잡이가 되도록 했어요.

모자

variation!

반원 모양으로 모자
윗부분을 그리고

모자챙을 그리세요.

알파벳 'f'를 모자걸이로
사용했어요.

Tip! 핸드백 중간에 들어가는
버튼을 알파벳 'a'로 먼저 적어준 후
나머지 알파벳을 적으면 더 쉬워요.

핸드백

가방 모양을
그리세요.

알파벳 'a'를 중앙에 배치해
버클처럼 보이게 그렸어요.

가방끈을 그리고
나머지 글자를 써줍니다.

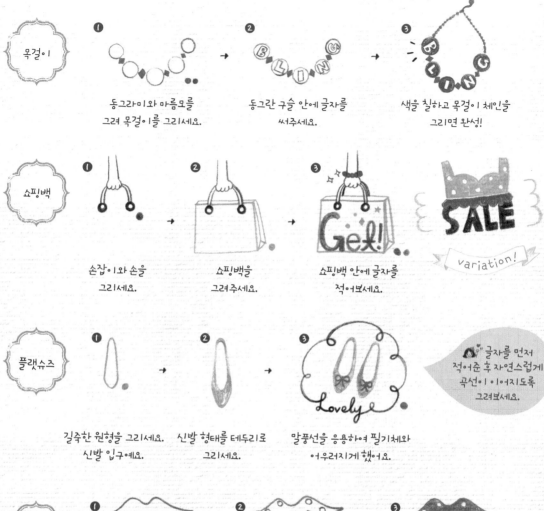

 목걸이

동그라미와 마름모를
그려 목걸이를 그리세요.

동그란 구슬 안에 글자를
써주세요.

색을 칠하고 목걸이 체인을
그리면 완성!

 쇼핑백

손잡이와 손을
그리세요.

쇼핑백을
그려주세요.

쇼핑백 안에 글자를
적어보세요.

variation!

 플랫슈즈

길쭉한 원형을 그리세요.
신발 입구예요.

신발 형태를 테두리로
그리세요.

말풍선을 응용하여 필기체와
어우러지게 했어요.

글자를 먼저
적어준 후 자연스럽게
곡선이 이어지도록
그려보세요.

 입술

입술 모양을 먼저
그립니다.

입술을 동그라미와
글자로 꾸며주세요.

색을 칠하고 입술 안쪽에도
글자를 써줍니다.

CHECK LIST
체크리스트

☐ 쇼핑에 관련된 단어와 물건들을 생각해본 후
단순화시킨다.

☐ 여백에 포인트를 줄 수 있는 별무늬나
다이아몬드 무늬를 넣어 꾸며본다.

감상 일기 일러스트

영화나 책 감상 일기를 쓸 때 캐릭터와 글자를 함께 배치해보세요.

미니언

둥근 머리 형태와
멜빵바지를 그려주세요.

안경과 몸통을
그려주세요.

멜빵 바지는 사선으로
칠해주고 장갑과
신발을 그려주세요.

노란색 얼굴을 칠하고
선을 뚜렷하게 정리해준 뒤,
글자를 넣으면 완성!

캐러비안의
해적

해골의 형태를
그려줍니다.

눈코입과 이마에 띠를 그리고,
엑스자의 나무기둥을 그려주세요.

눈코입을 좀더 뚜렷하게 해주고
횃불을 그립니다.

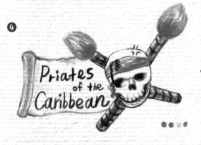

입체감을 살려 불을 색칠해주고
해골의 모습도 정리하세요.
종이 위에 제목을 써줍니다.

크리스마스의
악몽

1

글자를 쓰고 넓적한 얼굴에
얇은 목을 그립니다.

2

눈코입을 그려준 뒤

삐뚤삐뚤
귀여우면서도 무서운 느낌이
나도록 낙서하듯 글자를
적어보세요.

3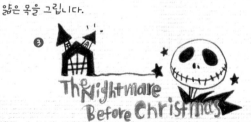

글자와 합쳐지도록
옷깃을 그려보세요.

아바타

아바타의 파란 줄무늬가
연상되도록 글씨에 부분부분
파란색을 넣어 칠해줍니다.

1 **2** **3**

얼굴과 어깨 부분을
그려주세요. 귀는 길게
그려주세요.

긴머리와 아바타의 파란
줄무늬를 넣어줍니다.
눈썹과 코는 연결해주세요.

피부에 색을 칠하고 눈을 그려요.
귀끝 분홍은 포인트! 제목을 옆에
붙여보세요.

어린왕자

1 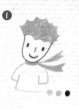 **2** 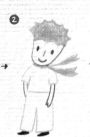 **3** 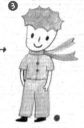 **4**

얼굴을 그린 뒤
옷을 그려줍니다.

팔과 다리를
그려주세요.

색을 칠한 뒤 외곽선을
정리해주세요.

제목과 행성을
그리면 완성!

여백에 별표나 동그라미로
꾸며주면 그림과 글자가
더 돋보여요.

나의
라임오렌지
나무

① 큰 가지가 둘로 나눠진
나무를 그리세요.

② 나무색을 칠해주고 가지마다
나뭇잎을 채워줍니다.

③ 나뭇잎을
칠해주세요

④ 앉아 있는 사람의 외곽선을
뚜렷하게 해준 후 제목을 써주면 완성!

나의 라임
오렌지 나무

나뭇잎을 그린 후
빈 곳에 동그라미를
채워주면 더 예뻐요.

슈렉

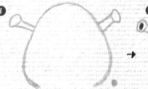

① 슈렉의 얼굴 형태를
잡아주세요.

② 뭉뚝한 코가 특징이에요.
큰 입과 눈썹도 그려주세요.

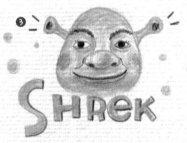

③ 입체감을 살려 얼굴을 칠해주고
글자도 함께 써주세요.

영화 캐릭터를 그릴 때는
최대한 큰 이미지를 보고
따라그려 보세요.

 스파이더맨

1

2

3

얼굴과 눈 부분을
그립니다.

마스크에 거미줄 무늬를 넣고
쫙 뻗은 팔을 그립니다.

색을 칠해주고 글자를
적어보세요.

 안네 프랭크

1

2

3

4

단발머리 얼굴을
그려주세요.

머리를 칠하고
눈코입을 그려줍니다.

몸통을 그려주고

스탠드가 있는 책상과 함께
책 제목을 적어보세요.

해리포터의 복장을 칠할 때는
팔소매 부분이 드러나도록 유의해서
칠해주세요.

해리포터

1

2

3

4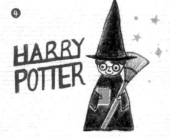

고깔모자를 그리고
그 아래 앞머리와
얼굴을 그립니다.

마법의 빗자루를
그리세요.

가운도
입혀줍니다.

색을 칠하고 안경을 쓴 해리포터의
얼굴을 완성해주세요.

CHECK LIST
체크리스트

☐ 감동 깊게 본 영화나 소설 속의 주인공들을 그린다.
☐ 영화 포스터나 책 표지를 참고하여 따라 그려본다.
☐ 그림과 함께 영화나 책의 제목을 적는다.

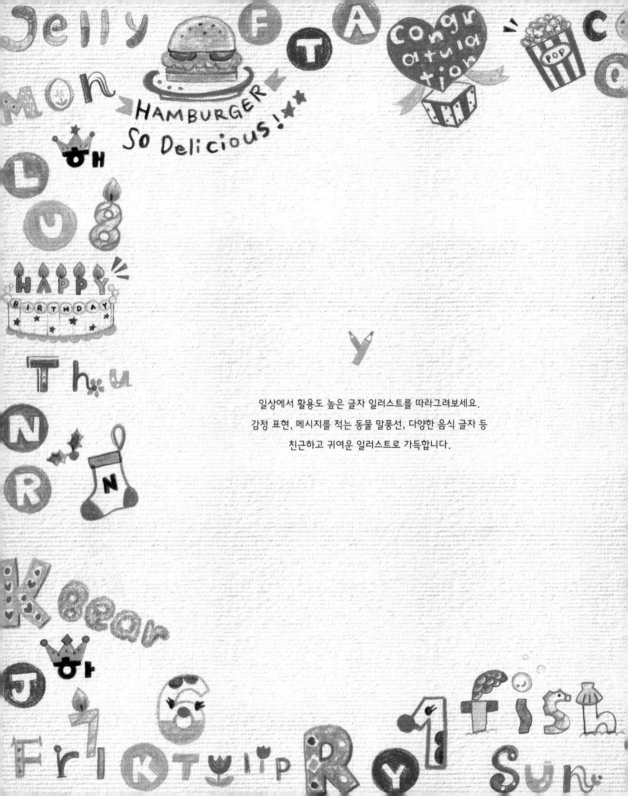

일상에서 활용도 높은 글자 일러스트를 따라그려보세요.
감정 표현, 메시지를 적는 동물 말풍선, 다양한 음식 글자 등
친근하고 귀여운 일러스트로 가득합니다.

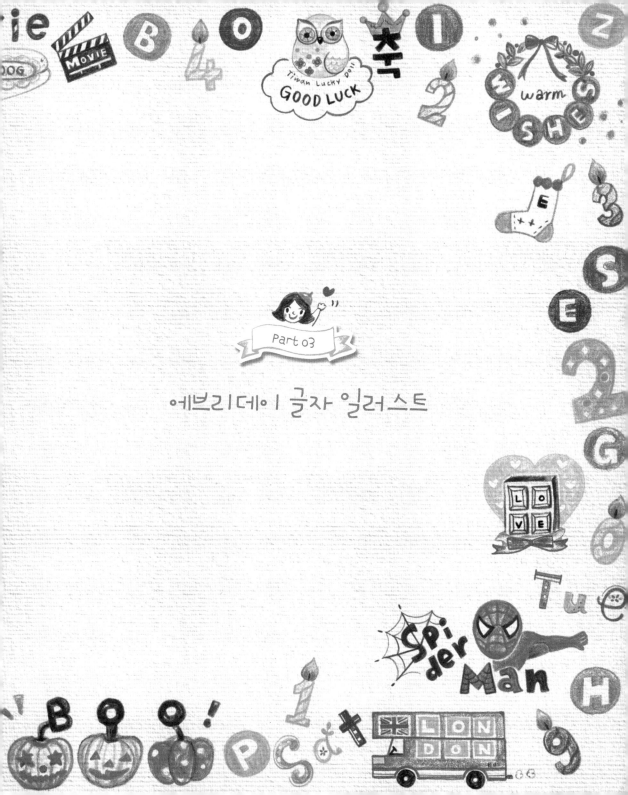

Part 03

에브리데이 글자 일러스트

별자리 글자 일러스트

별자리를 그림과 글자로 표현해보세요.

별자리 모양을 모티프로 하여 글자를 만들고 별자리 캐릭터에도 적용해보세요.

독특한 손그림이 탄생됩니다.

ABCDEFGHIJKLNOPQRSTUVWXYZ

🗨️ 글자의 획은
각지게 하고 획과 획 사이에
동그라미를 그려 넣으면
별자리를 닮은 글자가 돼요.

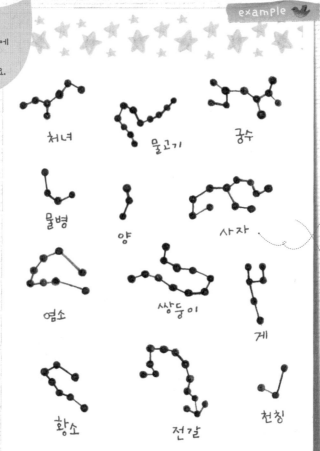

example 🐦

🗨️ 황도 12궁
별자리예요. 별자리
모양을 응용하면 다양한
아이디어를 얻을 수
있어요.

처녀

물고기

궁수

물병

양

사자

염소

쌍둥이

게

황소

전갈

천칭

 양자리

① 구름 모양의 머리와 염소 얼굴을 그리세요.

→ ② 양쪽뿔을 그려줍니다.

→ ③ 코를 그린 뒤 머리 안을 별자리 모티프로 꾸밉니다.

 물병자리

① 넘쳐 흐르는 물을 그려주세요.

→ ② 굴곡진 물병을 그려주세요.

→ ③ 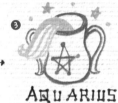 물병에 별을 그리고 배경을 꾸며주면 완성!

♥ 넘쳐 나오는 물의 곡선을 잘 살려 그려주세요

 물고기자리

① 세모를 그린 후

→ ② 몸통을 연결해서 그려요.

→ ③ 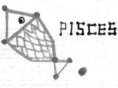 몸통에 비늘 모양을 그린 후 눈을 그려요.

 염소자리

① 동그라미와 선을 연결해주세요.

→ ② 귀와 얼굴형을 그리세요.

→ ③ 뾰족한 뿔과 코, 입을 그리면 완성!

 쌍둥이자리

 ① ② → ③

맞닿은 동그라미
두 개를 그려요.

옷과 번쩍 든 팔을
그려요.

머리와 함께 여백을
꾸며주세요.

 게자리

 ① → ② → 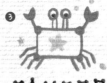 ③

네모를 그려주세요.

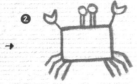 집게다리와 눈을 그려요.

색을 칠하고 배경을
꾸며주면 완성!

 사자자리

 ① → ② → ③

타원형 얼굴을
그리고

사자 갈기를 연결해
반원을 그려주세요.

날개를 그려 꾸며주면
완성!

사자의 갈기
부분을 별자리 모티프를
이용해 이어주었어요.

 처녀자리

 ① → ② → 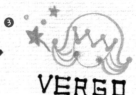 ③

별자리 모티프를 이용해
앞머리를 그려요.

얼굴과 함께 머리를
그려주세요.

발그레한 볼을 그려
처녀자리 완성!

천칭자리

 ❶ → ❷ → ❸

LIBRA

천칭의 중심축을 그려요. 양쪽에 저울을 달 선을 저울을 달아주면
 그려준 뒤 완성입니다.

전갈자리

❶ → ❷ → ❸

SCORPIO

머리 부분을 원으로 몸통은 반원을 여러 겹으로 집게를 양쪽에 그리면
그려주세요. 그리세요. 완성!

궁수자리

❶ → ❷ → ❸
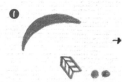

SAGITTARUS

활대와 화살의 깃을 활시위와 활을 그리고 활촉에 포인트를 주면
먼저 그리세요. 궁수자리가 됩니다.

황소자리

❶ → ❷ → ❸

TAURUS

황소의 얼굴 형태를 뿔과 콧구멍을 눈과 귀 별자리 모티프로
잡으세요. 그리세요. 마무리!

CHECK LIST
체크리스트

- ☐ 별자리를 닮은 글자를 써본다.
- ☐ 각이 진 부분은 동그라미로 이어 별자리의 느낌을 살린다.
- ☐ 별자리 동물과 사물들을 단순화하여 그려본다.

십이지신 한자 일러스트

열두 동물을 한자와 그림으로 표현해보세요.
12지신에 해당하는 동물들의 특징을 파악하여 한자와 접목하는 게 중요해요.

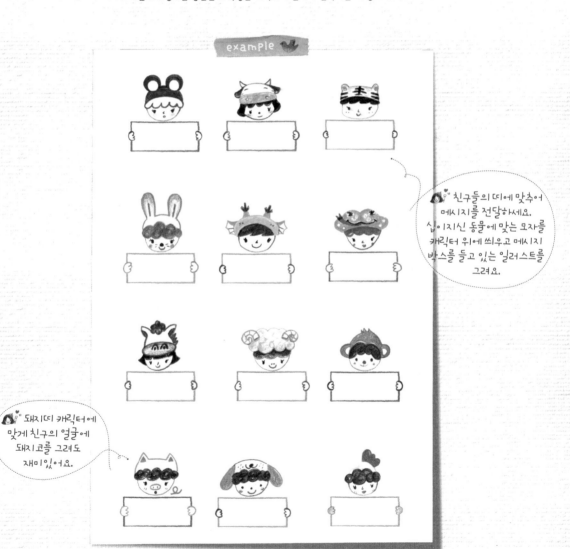

친구들의 띠에 맞추어 메시지를 전달하세요. 십이지신 동물에 맞는 모자를 캐릭터 위에 씌우고 메시지 박스를 들고 있는 일러스트를 그려요.

돼지띠 캐릭터에 맞게 친구의 얼굴에 돼지코를 그려도 재미있어요.

 쥐

한자를 써주세요.

두 획이 만나는 부분에
쥐의 코와 수염을 그려요.

상단에 귀를 그리면
완성!

쥐의 콩 수염과
쫑긋한 귀를 살려
그려보았어요.

 소

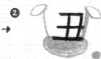

한자를 써주세요.

한자를 중심으로 얼굴형과
귀를 그려주세요.

머리와 뿔, 코를 그리면
완성!

 호랑이

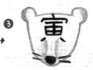

호랑이 얼굴을 먼저
그려주세요.

코와 수염을
그린 뒤

이마에 한자를 써 넣어
호랑이 무늬 느낌을 주세요.

Tip! 동물의 모습과
한자의 형태에서 유사한
부분이 있는지 살펴보는 것이
포인트!

 토끼

토끼의 형태를 먼저
그리세요.

수염과 코를 그린 후

귀 부분에 글씨로
마무리!

용

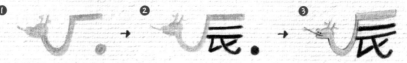

① 한자의 상단 획이 될 부분을 용으로 그리세요.

② 그 아래 한사를 넣어주고

③ 외곽선을 마무리하면 완성!

뱀

① 뱀의 형상으로 한자를 그리세요.

② 획 끝에 뱀혀를 그려요.

③ 테두리를 짙은색으로 마무리하면 완성!

말

① 말의 옆 모습을 간단하게 그려요.

② 색을 칠하고 머리와 눈코를 그리세요.

③ 앞다리 부분에 한자를 넣어주세요.

양

① 양의 뿔이 될 부분을 유의하며 한자를 먼저 써주세요.

② 그 아래 얼굴을 그려요.

③ 양털을 두르면 끝!

> 양의 동그랗게 구부러진 뿔을 한자로 표현하는 것이 중요해요.

원숭이

① 한자를 먼저 써주세요.

② 그 아래 원숭이 얼굴을 그리세요.

③ 나무에 매달린 모습처럼 그리세요.

94

 닭

닭의 옆 형태를
간단하게 그리세요.

부리와 볏을 그려주세요.

날개가 연상되도록 날개 부분에
한자를 넣어주세요.

 개

한자를 먼저
써주세요.

한자 위에 지붕을
그려주세요.

획 끝을 강아지 꼬리처럼
그려주세요.

 돼지

돼지의 형태를
그리세요.

눈 코를 그린 뒤

말린 돼지 꼬리와 함께
한자를 써주세요.

돼지꼬리와 한자가
잘 연결되도록 신경써서
그려주세요.

 CHECK LIST
체크리스트

□ 열두 동물들의 특징을 파악해본다.
□ 한자를 먼저 쓴 후 동물의 일정 부분과 연결시켜
표현해본다.

인물과 결합한 글자 일러스트

소년과 소녀, 학생과 아기 등 다양한 인물 캐릭터의 특징을 찾아
글자와 접목해 보세요.

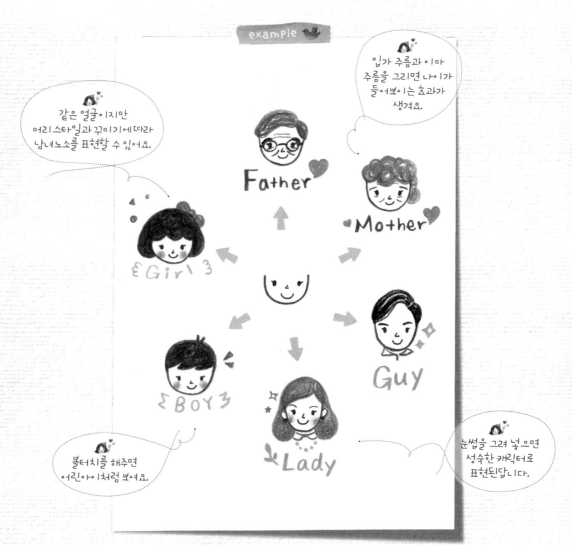

 아기

① ② ③ ④

동그란 원 안에 숱 없는 머리의 라인을 그리세요.

앞머리를 그리고 귀여운 리본을 달아주세요.

몸통을 동그랗게 그려요.

눈코입과 글자를 넣어보세요.

 BABY

① ② ③ Baby ④ Baby

긴 직사각형의 젖병을 그립니다.

젖병의 꼭지를 그린 후

젖병 몸통과 알파벳 'B'를 합쳐주세요.

알파벳의 빈공간에 아기 얼굴을 그려요.

 학생1

① ② ③ ④

머리띠를 두른 얼굴을 그려요.

연필을 쥐고 있는 팔과 함께 노트를 그려요.

책상과 다리를 그려요.

얼굴과 함께 학생 뒤로 원을 그리고 글자를 넣어보세요.

 학생2

① ② ③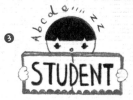

양손을 먼저 그리고 직사각형의 책 모양을 그려요.

알파벳을 적어요. 첫글자와 끝글자를 먼저 적은 후 나머지 글자를 적으세요.

얼굴을 그리면 완성!

GIRL 1

 → →

① 대문자 'GIRL'을
써주세요.

② 알파벳 R에 머리 모양과
치마 주름을 그리세요.

③ 리본을 달아주고
눈코입을 그려요.

GIRL 2

① → ② → ③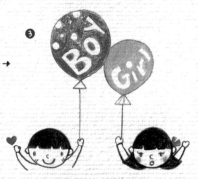

① 반달 모양 얼굴을 그린 후
동그란 머리 모양을 그려요.

② 머리를 색칠하고
몸통을 그리세요.

③ 몸통에 색을 칠하고
머리띠를 씌워주세요.
그 위에 글자를 넣어보세요.

**BOY &
GIRL**

① → ② → ③

① 풍선을
그려주세요.

② 문양을 그린 뒤
풍선 안에 글자와 무늬를
넣어주세요.

③ 소년과 소녀가 풍선을 잡고
있는 모습을 그리면 완성!

Guy

① → ② → ③

① 'y'를 길게 빼주세요.

② 'y' 아래로 얼굴을 만든 후
앞머리 중심으로 나머지
머리 모양을 만들어주세요.

③ 눈코입을 그리고 글자
옆에 포인트로 별 무늬를
그리세요.

variation!

아기의 일러스트가 알파벳 'A'모양이 아니어도 'A'자리에 위치시키면 충분히 BABY로 읽혀요.

노란색은 어린아이들을 표현하기 좋은 색이죠.

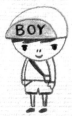

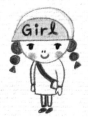

CHECK LIST
체크리스트

☐ 나이대 별 인물의 특징을 생각해본다.
☐ 글자의 외곽선과 인물의 형상을 결합시킨다.

감정 표현 글자 일러스트

감정을 글자와 그림으로 표현해보세요.
지금 느끼는 감정은 어떤 글자 일러스트로 표현할 수 있을까요?

 ❶ → ❷ → ❸

동그란 원 안에 선을
굴려 머리를 그려주세요.

알파벳 'H' 모양처럼
보이도록 팔 다리를 쭉
편 모습으로 그려요.

색을 칠하고 웃는 얼굴을 그린 뒤
나머지 글자도 적어주세요.

 ❶ → ❷ → ❸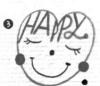

하트 모양을
그려주세요.

글자를 넣은 뒤 빨간 볼터치도
동그랗게 그려줍니다.

행복한 표정을
넣어주세요.

 ❶ ❷ 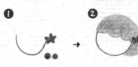 → ❸ → ❹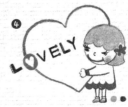

얼굴선을 그리고
선 끝에 꽃을 그려요.

단발머리를
그린 후

하트를 안고 있는
모습을 그려주세요.

하트 안에 글자를
넣어주세요.

 무서움

Scary → Scary → Scary

'a'는 얼굴이 들어가는 부분이므로
공간을 크게 해주세요.

빨간색으로 동글동글하게
칠해주세요.

알파벳 'a' 안에 공포에 떠는 얼굴을
표현해주세요.

 스트레스

얼굴을
그리고

넥타이를 맨
모습을 그려요.

다리까지 그려준 뒤
선을 그어 글자를
적어주세요.

 나이나 직업을
알 수 있는 소품을
찾아보세요.

variation!

 화남

검은 곱슬머리와
큰 입술을 그려요.

성난 이빨과 머리 위에 폭발하는
모양을 그려요. 입술이 알파벳
'9'처럼 보이게 그려주세요.

표정을 그려주고
나머지 알파벳도 써주세요.

포인트가 되는
얼굴을 먼저 그려준 뒤
나머지 글자를 적으면
더 편해요.

CHECK LIST
체크리스트

☐ 단어에 맞는 표정을 신경 써서 그린다.
☐ 연령대나 특징을 나타낼 수 있는 소품을
　글자에 적용해서 표현해본다.
☐ 감정에 따라 동작이 어떻게 변하는지 관찰해본다.

 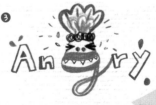

동물모양 말풍선

동물을 모티프로 한 말풍선을 만들어보세요.
말풍선 안에 메시지를 적을 수 있어 활용도가 높답니다.

새

새의 몸통을
그려주세요.

날개 부분에 알파벳을
넣어 그려주세요.

꼬리와 눈, 부리를 그려 마무리하세요.
배 부분을 넓게 그리면
메모공간이 더욱 넓어지겠죠?

악어

악어의 얼굴이 되도록
선을 그려주세요.

네모칸을 만들어
악어의 입을 그려요.

눈과 코, 볼터치를 넣어주고
여백을 장식하세요.

 비숑프리제 털은
떨림 있는 선으로 그려주세요.

비숑프리제

구름모양 얼굴에
몸통을 그려요.

동글동글 색연필을
돌려가며 색을
칠해요.

얼굴 표정을 그린 뒤 외곽선을
정리해주세요. 구름모양으로 테두리를
그려 메시지 공간을 만들어요.

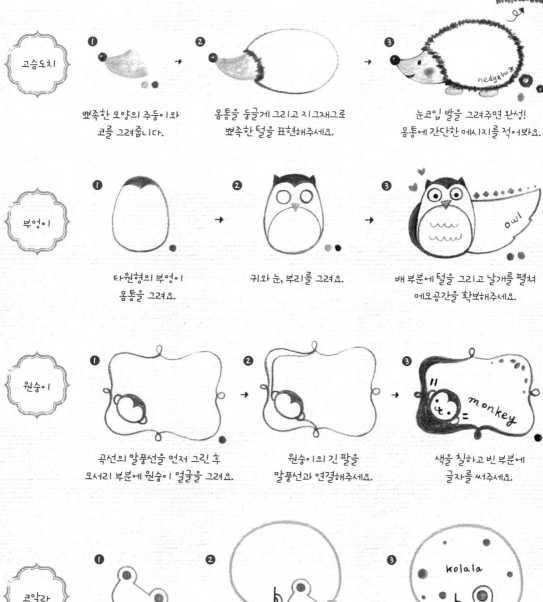

고슴도치

① 뾰족한 모양의 주둥이와
코를 그려줍니다.

② 몸통을 둥글게 그리고 지그재그로
뾰족한 털을 표현해주세요.

③ 눈코입 발을 그려주면 완성!
몸통에 간단한 메시지를 적어봐요.

부엉이

① 타원형의 부엉이
몸통을 그려요.

② 귀와 눈, 부리를 그려요.

③ 배 부분에 털을 그리고 날개를 펼쳐
메모공간을 확보해주세요.

원숭이

① 곡선의 말풍선을 먼저 그린 후
모서리 부분에 원숭이 얼굴을 그려요.

② 원숭이의 긴 팔을
말풍선과 연결해주세요.

③ 색을 칠하고 빈 부분에
글자를 써주세요.

코알라

① 나무에 매달린 코알라입니다.
팔을 뻗은 모습으로 그려주세요.

② 나무기둥을 그리고 그 위에
둥근 말풍선을 그려요.

③ 코알라의 얼굴을 그린 뒤
나무 안에 글자를 써 넣어보세요.

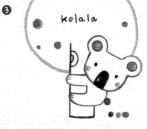

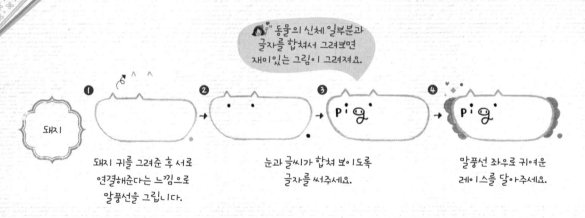

동물의 신체 일부분과
글자를 합쳐서 그려보면
재미있는 그림이 그려져요.

돼지

돼지 귀를 그려준 후 서로
연결해준다는 느낌으로
말풍선을 그립니다.

눈과 글씨가 합쳐 보이도록
글자를 써주세요.

말풍선 좌우로 귀여운
레이스를 달아주세요.

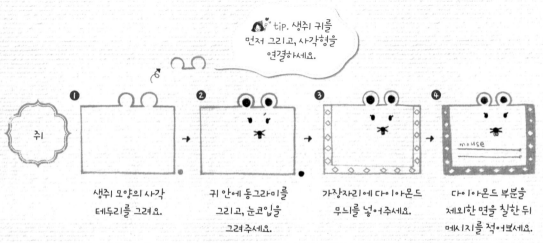

tip. 생쥐 귀를
먼저 그리고, 사각형을
연결하세요.

쥐

생쥐 모양의 사각
테두리를 그려요.

귀 안에 동그라미를
그리고, 눈코입을
그려주세요.

가장자리에 다이아몬드
무늬를 넣어주세요.

다이아몬드 부분을
제외한 면을 칠한 뒤
메시지를 적어보세요.

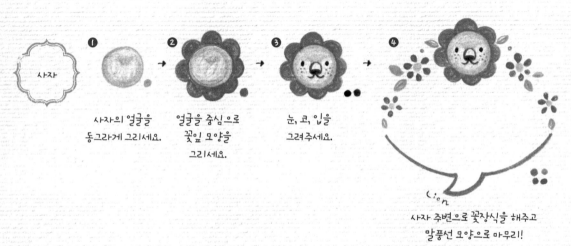

사자

사자의 얼굴을
동그랗게 그리세요.

얼굴을 중심으로
꽃잎 모양을
그리세요.

눈, 코, 입을
그려주세요.

사자 주변으로 꽃장식을 해주고
말풍선 모양으로 마무리!

104

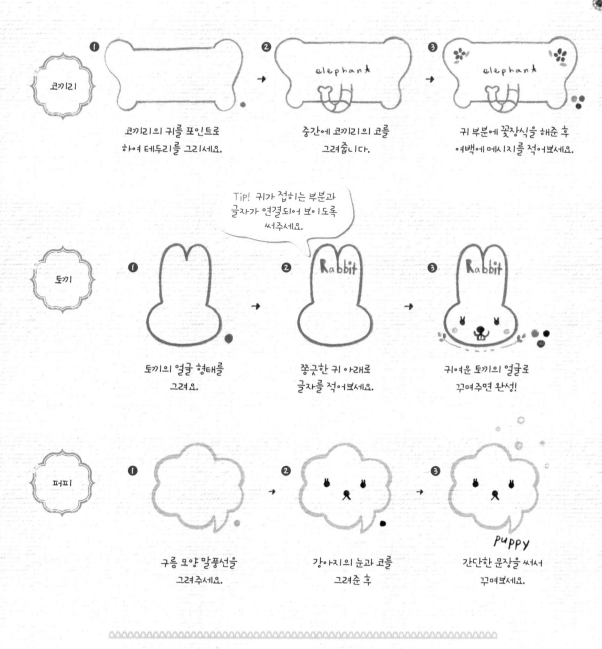

코끼리

① 코끼리의 귀를 포인트로 하여 테두리를 그리세요.

② 중간에 코끼리의 코를 그려줍니다.

③ 귀 부분에 꽃장식을 해준 후 여백에 메시지를 적어보세요.

Tip! 귀가 접히는 부분과 글자가 연결되어 보이도록 써주세요.

토끼

① 토끼의 얼굴 형태를 그려요.

② 쫑긋한 귀 아래로 글자를 적어보세요.

③ 귀여운 토끼의 얼굴로 꾸며주면 완성!

퍼피

① 구름 모양 말풍선을 그려주세요.

② 강아지의 눈과 코를 그려준 후

③ 간단한 문장을 써서 꾸며보세요.

CHECK LIST
체크리스트

☐ 동물의 형태를 단순화해본다.

☐ 메모 공간을 위해 넓은 면적이 될 부분을 미리 생각한다.

Lesson 32

동물이름 글자 일러스트

귀여운 동물의 얼굴을 글자에 넣어봐요.
동물이 연상될 수 있도록 글자에 비슷한 부분을 잘 관찰해보세요.

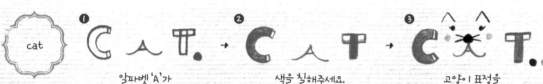

cat

알파벳 'A'가
고양이의 입이에요.

색을 칠해주세요.

고양이 표정을
그려보세요.

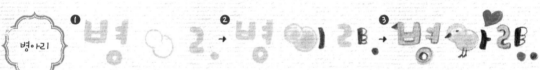

병아리

병아리를 연상
시키는 글자예요.

병아리 몸통은 통통하게
명암을 넣어주세요.

외곽선을 정리하여
선명하게 표현해주세요.

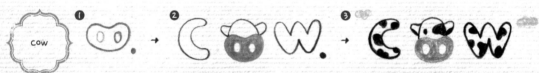

cow

송아지의
코 모양을 그려요.

알파벳 'C'와 'W'를 그리고
송아지 얼굴을 그려요.

송아지 눈과 얼룩무늬를
그려주세요.

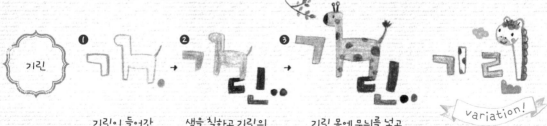

기린

기린이 들어간
글자를 그려봐요.

색을 칠하고 기린의
다리와 'ㄹ'이 합쳐지도록
그리세요.

기린 몸에 무늬를 넣고
얼굴을 표현해주세요.

variation!

곰 → → →

'ㄱ'을
그려주세요.

윗부분에 곰의
귀를 그린 후

곰의 코가 연상되게
'ㅗ'를 써주세요.

손을 흔드는 곰의
모습이랍니다.

deer

사슴의 뿔과
털의 무늬를 글자 안에
넣어 그려보세요.

선을 떼지 말고 그어
알파벳 'D'를 만드세요.

나뭇가지 같은
사슴뿔을 그려넣고

사슴 무늬를
넣어주세요.

duck

오리의 몸통을
그려주세요.

눈과 주둥이를 그려요.

부리와 글자가 연결되게
해주세요. 물결을 그려
헤엄치는 모습을 표현해요.

토끼의 귀와 코를 살려
글자를 적어보았어요. 굳이 얼굴을
그리지 않아도 토끼라는 것이
연상됩니다.

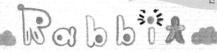

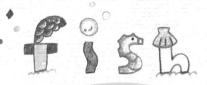

butterfly

물고기의 비늘과
바닷속 동물들을 알파벳으로
그려보세요.

음식을 글자로 표현하기

다양한 먹거리를 글자와 함께 그려봐요.

아이스크림

❶ → ❷ → ❸ → ❹

ICECREAM

체리를
그린 후

아이스크림을
그려주세요.

아이스크림콘을 뒤집어진
알파벳 'A'로 그려주세요.

선을 정리하고 배경을
꾸미면 완성!

rice

❶ → ❷ → ❸ → ❹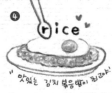

숟가락을 그리고
글자를 적어주세요.

그 아래 계란을
그려주세요.

밥을 그려주세요.

" 맛있는 김치 볶음밥이 최고야!"

밥 아래에 그릇을 그리면
완성. 깔끔한 외곽선
정리도 필수!

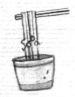

sandwhich
a picnic food ~ love it!

variation!

색연필을 동글동글
글려가며 칠해주면 밥알의
느낌을 쉽게 표현할 수
있어요.

배

❶ → ❷ → ❸

Pear

variation!

배 모양을
그려요.

명암을 넣은 후 배의
꼭지를 그리고 이파리도
하나 그려요.

꼭지와 연결되게
글자를 넣어주세요.

김밥

김밥 글자의 빈 공간을
활용해 속을 채울 거예요.

글자를 색칠한 뒤

비어 있는 칸에 김밥
속 재료를 그려주세요.

쿠키

쿠기 모양이 들어갈 알파벳
'oo'를 다른 색으로 그려요.

글자에 색을 칠해요. 쿠키는
명암을 넣어주세요.

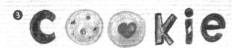

쿠키에 초코칩과 딸기잼을
그려 완성해주세요.

사과

사과 반쪽을
그려요.

가운데 라인을 그리고
색을 칠해주세요.

사과 가운데 씨
두 개를 그려요.

사과씨를 중심으로 글자를
써주세요. 꼭지와 이파리를
그리면 완성!

Tip! 소시지가 원기둥이라는 점에
유의하며 글자를 써넣어야
입체감이 살아나요.

핫도그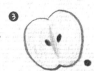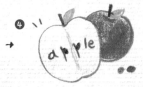

기다란 소시지를
그려주세요.

소시지 위에 글자를 써주고
양배추를 그려주세요.

오늘 점심은 핫도그!
두 겹의 빵을
그려주면 완성!

컵케이크

①

→

②

→

③

귀여운 컵케이크를
그려주세요.

명암을 넣어
칠해주세요.

컵케이크에 꽂힌 깃발을
기준으로 글씨를 써주세요.

체리

① Cherry → **②** Cherry →

글자의 테두리를
그려주세요.

'r' 부분에 체리를
그려넣어주세요.

③ Cherry

명암을 넣어
체리를 칠해주세요.

메론

① melon → **②** melon →

글자의 테두리를
그려주세요.

메론의 색과 무늬를
입히세요.

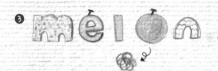

③ melon

'o'의 메론 질감은 색연필을
둥글게 돌려 칠하세요.

수박

①

→

②

→

③ 더운 여름엔 너 뿐이야

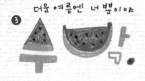

글자에 수박 모양이 들어갈
자리를 미리 그려주세요.

수박 색에 맞춰
색을 칠하고

씨를 콕콕 찍으면 완성!

110

| 바나나 | → → |

알파벳 'a'에 바나나 모양을 넣을 거예요.　　　글자에 입체감을 주세요.

③

외곽선을 뚜렷하게 해주고
귀여운 원숭이 얼굴도 그려요.

| 땅콩 | → → → |

오뚜기 모양의 껍데기를　　두 개로 갈라진　　안쪽에 땅콩처럼 통실한　　질감을 표현하고
그려요.　　　　　　　껍데기를 그려주고　　느낌으로 글자를 써주세요.　　선정리를 해주세요.

| 피자 | → → |

피자 글자를 그려봐요.　　　둥근 공간에 피자처럼
　　　　　　　　　　　칸을 나누세요.

③

여러 가지 색들로 피자 위에
뿌려진 토핑 느낌을 내보세요.

 CHECK LIST
체크리스트

☐ 음식의 한 부분을 특징으로 잡아 글자와 연결시켜본다.
☐ 음식을 담은 그릇을 글자와 연결시켜본다.
☐ 음식의 특징 색을 글자색으로 사용한다.

사계절 글자로 표현하기

봄 여름 가을 겨울을 글자 일러스트로 표현해보세요.
각 계절마다 특징적인 소품을 생각해보세요.

 벌

① 글자를 적어주세요.

② 알파벳 'B' 안에
꿀벌을 그려줘요.

③ 노란색으로 공간을 메워
귀여운 꿀벌을 표현하세요.

 bike

① 자전거 몸체를 그려요.

② 뒷바퀴는 'e'처럼
보이게 그려요.

③ 나머지 글자를 적어주면
완성!

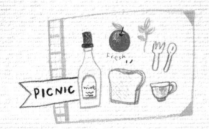

돛단배

 ❶ ❷ ❸

배의 형태를
잡아주세요.

돛을 그려주세요.

돛단배에 깃발을 그리고
메시지를 넣어보세요.

아이스커피

 ❶ ❷ ❸ ❹

유리컵을
그려요.

유리잔 안에
커피를 담아주고

빨대도
꽂아줍니다.

빨대를 'I'로 표현하고
나머지 글자를 넣어주세요.

수영하는
소녀

❶ ❷ ❸ ❹

소녀의 얼굴과
몸을 그려요.

밀집모자와 땋은머리를
그리고 튜브를 그려요.

수영복의 색을 칠하고
튜브에 글자를 넣어요.

눈코입을 그리고 바닷속을
수영하는 소녀를 완성해요.

비키니

❶ ❷ ❸

비키니 끈이 알파벳 'B'가
되게 그려주세요.

나머지 글자도
연결해서 그려주세요.

파라솔 막대를 그려
'k'를 완성해주세요.

 가을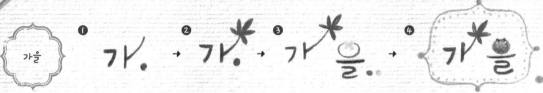

'가'를 써주고 단풍이 달릴 부분은 나뭇가지처럼 길게 빼주세요.

빨간 단풍을 그려주세요.

'을'의 'ㅇ'을 홍시로 그려주세요.

테두리를 그려 마무리해주세요.

 허수아비

 → →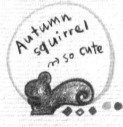

scare crow

밀짚모자와 허수아비의 얼굴을 그려주세요.

허수아비의 머리를 삐죽삐죽 그려주고 옷을 그려주세요.

나무몸통과 함께 얼굴표정을 그려주세요.

 다람쥐

 → →

Autumn squirrel ⇒ so cute

다람쥐의 형태를 그려주세요.

색을 칠하고

다람쥐를 중심으로 테두리를 넣어 원하는 메시지를 적어보세요.

 variation!

 도토리

 → →

목도리	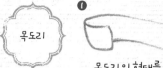		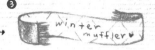

목도리의 형태를 잡아주세요.

목도리 끝에 술장식을 그려주고
패턴도 살짝 넣어주세요.

목도리 안에 메시지를
적어주세요.

통닭구이				

통닭을
그려주세요.

명암을 넣고 푸른 채소도
그려줍니다.

그릇에 음식을 담고

눈 쌓인 집으로 테두리를
만들어주면 완성!

벽난로			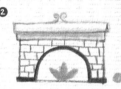	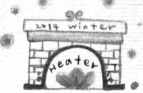

벽난로의 형태를
그려주세요.

불씨를 그리고 벽돌 무늬를
넣어주세요.

따뜻한 불씨와 함께
메시지를 넣어보세요.

장갑		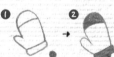		

벙어리 장갑의
형태를 그리세요.

벙어리 장갑 두 개를
그리고 줄을 이어주세요.

줄 위에 글자를 쓰고 배경을
꾸며주세요.

Lesson 35

자연을 글자로 표현하기

소중한 자연을 글자 일러스트로 표현해보면 어떨까요?
주변에 보이는 꽃과 나무, 바위 뿐 아니라 구름, 달, 무지개 등의 특징을 잘 살펴보세요.

물결 모양으로 구름을
그려주세요.

위아래로 글씨를 써주세요.
구름은 획 '─'가 됩니다.

색을 칠하고 외곽선을
정리해주세요.

반원을 그리고
안쪽에 코 옆선을
그리세요.

색을 칠하고 나머지
글자도 넣어주세요.

달에 감은 눈을 그리고
주변을 꾸며주세요.

variation!

큰 반원을 그린 후 작은 반원을
이어 그려주세요.

땡땡이를 제외한 나머지 부분에
색칠을 하고 손잡이를 그려요.

손잡이가 글자 '비'로
보이게 꾸며주세요.

 번개의 모양을 살려
글자에 적용해보았어요.

lighting

variation!

116

| 별 | | | |

별 모양을 그려요.

멀리 떨어진 점을 기준으로
선을 그어주세요.

별 안에 글자를 써주고
선 정리를 해주세요.

| 무지개 | | | |

양옆으로 구름을
그려주세요.

그 사이에 무지개를
그립니다.

선을 정리해주고 글자를 넣고
달아주세요.

| rock | |

테두리 글자를
써주세요.

글자에 입체감을
넣어주세요.

돌의 질감이 나도록
점찍듯 표현해주세요.

| snow | 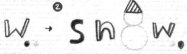 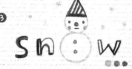 |

알파벳 'O'에 눈사람을
그려줄 거예요.

모자를 쓴 눈사람을
그린 후

몸통 단추와 함께
눈코입을 그려주세요.

| water | |

컵을
그려주세요.

컵 안에 물을
채워주고

컵을 중심으로 글자를
써주세요.

| 바다 | → |

글자를
적어주세요.

파도치는 물결 모양을
그려주세요.

글씨에 입체감을 넣고 바다 위
기러기도 그려주세요.

| flower | → → |

글자를 색색깔로 그려주세요.

'w'는 튤립이 될 거예요.

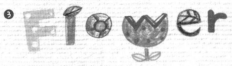

명암을 넣고 선을 정리해주세요.

| 우주 | → → |

고리를 두른 원을
그려주세요.

고리를 기준으로
'우주'를 써주세요.

원 안을 꾸며주세요.

| branch | → → |

나뭇가지를
그려주세요.

알파벳을 나뭇가지의
느낌이 나도록 그려보세요.

초록잎을 그리면
포인트가 돼요.

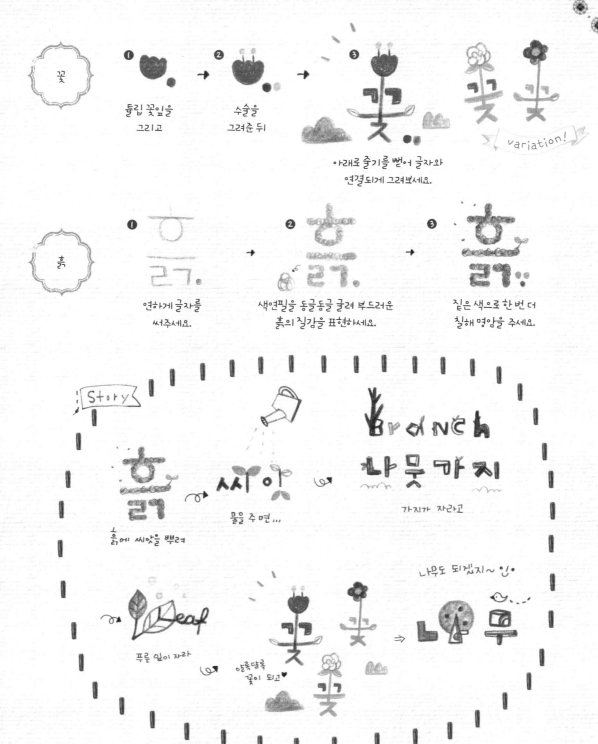

꽃

① 튤립 꽃잎을
그리고

② 수술을
그려준 뒤

③ 아래로 줄기를 뻗어 글자와
연결되게 그려보세요.

variation!

흙

① 연하게 글자를
써주세요.

② 색연필을 동글동글 굴려 부드러운
흙의 질감을 표현하세요.

③ 짙은 색으로 한 번 더
칠해 명암을 주세요.

Story

흙에 씨앗을 뿌려

씨아이
물을 주면…

Branch
나뭇가지
가지가 자라고

Leaf
푸른 잎이 자라

알록달록
꽃이 되고♥

나무도 되겠지~ 응

나무

쉽고 예쁜
색연필 글자 일러스트

ⓒ 서여진 2014

1판 5쇄 발행 2016년 10월 17일
2판 1쇄 발행 2020년 6월 30일

지은이 서여진
펴낸이 신주현 이정희
마케팅 양경희
디자인 조성미

펴낸곳 미디어샘
출판등록 2009년 11월 11일 제311-2009-33호
주소 03345 서울시 은평구 통일로 856 메트로타워 1117호

전화 02-355-3922
팩스 02-6499-3922
전자우편 mdsam@mdsam.net

ISBN 978-89-6857-148-0 13650

www.mdsam.net

예쁘게 오려서 소중한
사람들에게 편지를 써보세요.

 "예쁘게 오려서 소중한
사람들에게 편지를 써보세요.

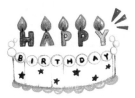